L'ART NOUVEAU

SON HISTOIRE ✹✹✹✹✹✹✹✹✹✹
L'ART NOUVEAU ÉTRANGER
A L'EXPOSITION ✹✹✹✹✹✹✹✹✹
L'ART NOUVEAU AU POINT
DE VUE SOCIAL ✹✹✹✹✹✹✹✹✹
✹✹✹✹✹✹✹✹✹✹✹✹✹✹✹✹✹ Par
JEAN LAHOR ✹✹✹✹✹✹✹✹✹✹✹

DU MÊME AUTEUR

Histoire de la Littérature hindoue (Charpentier, éditeur).

L'Illusion, poésies, 3ᵉ édition, *ouvrage couronné par l'Académie française* (Lemerre, éditeur).

Les Quatrains d'Al-Ghazali (Lemerre, éditeur).

La Gloire du néant (Lemerre, éditeur).

Le Cantique des Cantiques, traduction en vers (Lemerre, éditeur).

W. Morris et le mouvement nouveau de l'Art décoratif. (Eggimann, éditeur, à Genève).

Une Société à créer pour la protection des paysages de France. Brochure (Lemerre, éditeur).

L'ART NOUVEAU

L'ART NOUVEAU

SON HISTOIRE
L'ART NOUVEAU ÉTRANGER
A L'EXPOSITION
L'ART NOUVEAU AU POINT
DE VUE SOCIAL
Par
JEAN LAHOR

Paris 1901. Lemerre, éditeur
Pass. Choiseul

A

MONSIEUR MANGINI

le créateur du premier Sanatorium populaire français
et des maisons ouvrières
et restaurants populaires de la ville de Lyon

L'ART NOUVEAU

I

SON HISTOIRE, DE SES ORIGINES A L'EXPOSITION

On peut différer d'opinion sur les mérites et sur l'avenir du mouvement nouveau de l'Art décoratif; on ne peut nier que victorieusement, aujourd'hui, il n'ait gagné toute l'Europe, et, hors de l'Europe, tous les pays de langue anglaise; il ne reste plus qu'à le diriger : c'est l'affaire des hommes de goût.

J'ai été peut-être un des premiers, en France, à le reconnaître et à le signaler. J'ai eu l'audace, il y a longtemps, d'annoncer très haut que l'Angleterre, d'où il est parti, faisait, en certains des arts de la décoration, d'étonnants progrès, et qui allaient

devenir un danger pour nous, méritant ainsi un peu ou beaucoup d'attention et quelques précautions de notre part. J'engageai dès lors nos artistes, architectes et décorateurs, à regarder au delà du détroit, à visiter l'Angleterre, à y voir et comprendre ce qui s'y créait, à suivre, à étudier cet éveil, ces essais, ces efforts nouveaux. On ne m'entendit pas, on sourit, et je me tus, comme à certains moments il sied mieux de le faire, même et surtout quand on se croit prophète.

Que signifiait ce mouvement nouveau de l'Art décoratif? Il signifiait, en France comme ailleurs, que l'on était las de voir répéter toujours les mêmes formes et les mêmes formules, de voir reproduire toujours les mêmes clichés et poncifs, de voir imiter sans fin le meuble Louis XVI, Louis XV, Louis XIV, Louis XIII, le meuble Renaissance ou gothique. Il signifiait que l'on réclamait de notre temps un art enfin qui fût à lui. Il y avait eu, jusqu'en 1789, un style à peu près par règne; on voulait que notre époque eût le sien.

On voulait quelque chose encore, du moins hors de France. On voulait fermement ne plus rester asservi toujours à la mode, au goût, à l'art étrangers. C'était le réveil des nationalités : chacune tendait à affirmer son indépendance jusque dans la littérature et dans l'art.

En un mot on aspirait partout à un art nouveau, qui ne fût plus la copie servile de l'étranger ni du passé.

On demandait aussi à recréer un art décoratif, et simplement parce qu'il n'existait plus, depuis le commencement du siècle. Il avait existé, il florissait, charmant ou glorieux, dans chacun des âges précédents. Tout, autrefois, le vêtement, l'arme que l'on portait, tout, jusqu'au moindre objet domestique, aux chenets, au soufflet, à la plaque de la cheminée, à la tasse où l'on buvait, était orné, avait sa décoration, sa parure, son élégance ou sa beauté ; décoration, parure, élégance, beauté, semblèrent superflus à ce siècle qui n'eut plus souci que de l'utile. Ce siècle si grand et si misérable à la fois, « abîme de contradictions », comme dit Pascal de l'âme humaine, qui si lamentablement finit par l'insouciance ou le brutal dédain de la justice entre les peuples, commença par une indifférence complète à la beauté ou à l'élégance décoratives, et il eut et il garda, toute une longue partie de sa durée, une paralysie singulière du sens et du goût artistiques[1] : le retour de ce sens

1. L'humanité dans sa marche est un peu comme une armée qui, même victorieuse, a ses défaites, ses insuccès partiels, n'avance pas sans s'arrêter ou reculer sur certains points. Nul siècle n'a été, ne sera parfait ni complet, comme aucune nation, comme

et de ce goût abolis a créé aussi l'art nouveau.

En France, on vit donc percer un jour cette impertinence de demander aux ornemanistes, aux décorateurs, aux fabricants de meubles, même aux architectes, à tous ces artistes, les derniers surtout, de qui la pauvreté d'idées, l'indigence d'imagination en ce siècle a été, pour beaucoup d'entre nous, l'un des étonnements et l'une des tristesses de ce temps, un peu d'idées, un peu d'imagination, parfois un peu de fantaisie et de rêve, quelque nouveauté et originalité enfin, et dès lors une décoration neuve, répondant aux besoins nouveaux de générations nouvelles[1].

Mais la réforme, la révolution partit de l'Angleterre, voici comment; et ce fut en réalité, chez elle, à l'origine, un mouvement national.

aucun homme ne peuvent l'être : grand par quelques côtés, tout siècle est par d'autres médiocre, ou vil, ou criminel.

1. Le goût artistique d'un peuple, ce sont d'abord ses arts décoratifs et son architecture qui le manifestent. Or, rappelez-vous l'architecture et l'ameublement des temps de la Restauration, de Louis Philippe, du Second Empire! En réalité, il y a des artistes français, et admirables, il n'y a plus d'art français depuis cent ans, je veux dire un style français qui s'impose au monde, comme régnaient et s'imposaient partout notre architecture et nos meubles sous Louis XIV, Louis XV, Louis XVI. Les Anglais, au contraire, n'ont pas d'artistes supérieurs, et cependant aujourd'hui sont très près d'avoir un style.

Ce serait un sujet à longuement étudier, ces deux tendances, nationalisme et cosmopolitisme, se révélant et luttant aujourd'hui aussi dans les arts, et qui toutes deux ont raison, mais qui, trop absolues, exclusives, toutes deux certainement auraient tort. Que deviendrait, par exemple, l'art japonais, s'il ne demeurait national? Et cependant *Lalique*, *Gallé* ou *Tiffany* ont également raison, s'affranchissant ou à peu près de toute tradition.

L'Angleterre, infestée vraiment autrefois dans l'architecture de ses palais, de ses églises, de ses maisons, par le goût classique, le goût italien, romain, grec, goût absurde en un tel pays, qui dans Londres fumeux, brumeux, protestant, faisait reproduire à Saint-Paul la coupole latine de Saint-Pierre-de-Rome, et les colonnades, et les frontons de la Grèce ou de l'Italie, l'Angleterre, un jour se révoltant, revint très heureusement à l'art anglais. Ce fut grâce à des architectes, d'abord à *Pugin* qui édifia le Parlement, et grâce encore à toute une phalange d'artistes, plus ou moins préraphaélites, c'est-à-dire plus ou moins les fervents d'un art antérieur à l'art païen du XVIe siècle, à cet art classique, hostile par origine, par nature, à toute tradition nationale.

Les principaux instigateurs du mouvement nouveau dans l'art décoratif anglais furent *Ruskin*,

dont on sait quelle fut la religion ardente pour l'art et la beauté, et *Morris* surtout, grand cœur et grand esprit, tour à tour ou à la fois artiste et poète admirables, qui fit tant de choses et si bien, dont les papiers peints, les étoffes de tentures ont transformé la décoration murale, qui le premier a créé un magasin artistique, et qui fut encore le chef du parti socialiste en son pays : car le socialisme, et le meilleur, le plus pratique, le plus sincère peut-être, apparaît très justement à quelques-uns comme un des modes, une des formes de l'esthétique.

Avec *Ruskin*, avec *Morris*, parmi les instigateurs, les chefs du mouvement nouveau, je vois aussi *Ph. Webb*, l'architecte, et *W. Crane*, l'ornemaniste le plus fécond et le plus charmant de notre époque, d'un goût quelquefois inégal, — je n'aime pas ses travestissements et parodies des dieux grecs, — mais dont l'imagination, dont la fantaisie et la grâce sont le plus souvent délicieuses. Et à leur suite ou près d'eux, se leva, se forma toute une génération étonnante de dessinateurs, d'illustrateurs, de décorateurs, qui vraiment par leur science, leur art de l'ornementation, par la science, par l'art des entrelacs, de ces compositions, de ces arabesques, où se marie, ainsi qu'en un rêve panthéiste, à la fugue savante et charmante,

à la délicate mélodie des lignes, à tous les caprices de la flore décorative, la faune animale ou humaine, et par l'ingéniosité aussi de leur invention sans cesse rénouvelée, font songer parfois à l'exubérante et merveilleuse école des maîtres ornemanistes de la Renaissance. Sans doute ils les connaissent; ils ont de très près étudié, comme l'a fait aussi l'École contemporaine de Munich, toutes les gravures du xve et du xvie siècles, trop négligées de nous, toutes les nielles, tous les cuivres, tous les bois d'alors ; mais s'ils transposent souvent l'œuvre du passé, au moins ils ne la copient pas d'une main timide ni servile, et la leur vraiment donne une sensation, un plaisir de création neuve. Parcourez, pour vous en convaincre, la collection du *Studio*, de l'*Artist*, du *Magazine of Art*; voyez, dans le *Studio* surtout, les dessins pour *ex-libris*[1],

[1]. L'*ex-libris* par exemple est très en faveur chez les Anglais, et voyez combien, en ce genre, déjà ils comptent d'ornemanistes ingénieux et délicats, *Anning Bell, Ricketts, Byam Shaw, Voisey, New, Ch. Robinson, Williams, Waugh, Simpson, Thompson, Wonnath, Wilson, Ospovat, Nelson*. En Amérique, *Goodhue, Louis Rhead, Hadaway*; en Allemagne, *Sattler, Pankok, Klinger, Vogeler, Stassen*, Mme *Ochs* ; en Belgique, *Rassenfosse* et *Donnay*, ont avec goût aussi traité ce petit genre décoratif, trop délaissé par nous.

Nombreux encore et de talent rare sont chez les Anglais les illustrateurs des livres et surtout des livres pour enfants ; je rappellerai *W. Morris, W. Crane, Sir J. Gilbert, Rossetti, Caldecott*,

pour reliures, pour toutes les décorations possibles, et voyez, dans les concours du *Studio* et du *South Kensington*, ce que révèlent de talent rare tant d'artistes, de femmes, et de jeunes filles même.

Alors ces nouveaux papiers peints, ces étoffes,

K. Greeneway, Aub. Beardsley, Ricketts, Selwyn Image, Arthur et Mrs Gaskin, Anning Bell, Heywood Sumner, Caton Woodville, Patten Wilson, Mary Newill, Ch. Robinson, H. Ryland, Sir Noël Paton, Alice Woodward, Paul Woodroffe, Arth. Hughes, Louis Davis, Inigo Thomas, H. Payne, Fairfax Muckley, R. Spence, W. Strang, Rosie Pittman.

Nul temps comme le nôtre, en ces dernières années, n'aura, depuis la Renaissance, produit plus de dessinateurs et d'illustrateurs de talent, quelques-uns de très grand talent : ainsi, en Angleterre, ceux que j'ai nommés; et en Amérique, voyez *Abbey*, *Dana Gibson*, ces deux admirables artistes, et *How. Pyle*, et *W. Bradley*, et *Birch*, et tant de dessinateurs brillants de ses nombreux *magazines*; en Allemagne, *Menzel, Sattler, Stück, H. Vogel*, si germanique comme le doux *Ludw. Richter*, et les illustrateurs du *Jugend*; en Hollande, *van Papendrecht* ; en Danemark, *Hans Tegner, Hendricksen, Fröhlich* ; en Suède, *Larsson* ; en Norvège, *Werenskiold* et *Kittelsen* ; en Finlande, *Edefelt* et *Axel Gallen* ; à Moscou, les illustrateurs des charmants albums de la Collection *Mamontoff*; *Vierge*, en Espagne ; et ai-je à rappeler, en France, *Grasset, Dinet, de Neuville, L.* et *M. Leloir, L.-O. Merson, Jeanniot, Raffaelli, P. Renouard, Boutet de Monvel, L. Morin, Rivière, Auriol, de Latenay*?

Voyez aussi les caricaturistes, la plupart étonnants observateurs, fins interprètes de la vie, quelques-uns pessimistes féroces, excessifs, reproduisant et exagérant avec une sorte de fureur, sombre ou gaie, les passions, les laideurs, les difformités ou déformations humaines, la farce, la comédie ou tragi-comédie jouées par l'homme. En France, après *Daumier*, puissant, formidable génie,

ces tentures nouvelles qui ont transformé la décoration de nos intérieurs, furent créés par *Morris*, par *Crane*, par *Voysey*[1], tous revenant d'abord à la nature, mais revenant aussi aux principes vrais de l'ornementation, tels que les ont appliqués et enseignés toujours, dans l'Orient ou l'Europe du passé, les vrais maîtres décorateurs.

qui souvent est michelangelesque, après *Gavarni* et *Doré*, je rappellerai les artistes, si âpres, si douloureux parfois sous leur apparente gaieté, *Forain, Jeanniot* encore, et merveilleusement expressif en la rapidité et la simplicité de son trait, bien à nous, *Caran d'Ache*, et *Jean Weber*, et *Willette*, trop inégal, et *Léandre*, et *Steinlen*; en Angleterre, après les *Gillray*, les *Rowlandson*, les *Cruikshank*, mais moins atroces, plus tranquilles, moins inquiétants en leur verve, *Ch. Keene, J. Leech, H. Furniss, Tenniel, du Maurier*, et le spirituel et gracieux *Caldecott*, et *Phil May* et *Nicholson*, et *Raven Hill*; en Allemagne, *W. Busch*, et les excellents artistes des *Fliegende Blætter*, *Oberländer, Meggendorfer, Hengeler, Harburger, Schlittgen, Reinicke, Lüders*. En Suède, à noter un inconnu encore, *Engström*.

Mais le journal de caricatures en Angleterre, en Amérique, en Allemagne, n'est pas caricatural seulement et toujours. Le regard, comme dans la vie, s'y arrête de temps en temps sur des visions de beauté, sur de purs visages de femmes, de jeunes filles, d'enfants, s'y repose ainsi et distrait de ces grotesques, ou de ces monstres, de leurs grimaces, de leurs laideurs. N'est-ce pas mieux, puisque c'est ainsi dans la réalité? Nos journaux de caricatures sont un peu monotones et désolants en leurs charges, en leurs gaietés ou en leurs férocités continues, ayant d'autres défauts encore. Leur clientèle du reste est toute différente de celle plus étendue des journaux similaires à l'étranger, dont les plus répandus, le *Punch*, le *Life*, les *Fliegende Blætter* sont des journaux de famille, restent sur toutes les tables.

1. Puis par *Heywood Sumner*, par *Day*, par *Steph. Webb*.

Enfin, des architectes très ingénieux eux-mêmes, très artistes, restauraient l'art anglais d'autrefois ; ils relevaient la charmante et simple architecture du temps de la reine Anne, du XVIIIe, du XVIIe ou du XVIe siècle anglais ; ils introduisaient très justement encore dans ce renouvellement de leur art, — étant données la ressemblance des climats, des pays, des coutumes et une certaine communauté d'origine, — les formes architecturales et décoratives de l'Europe septentrionale, l'architecture colorée du pays où règnent, des Flandres à la Baltique, non la pierre grise, mais la brique et la tuile rouges, dont la tonalité est si bien complémentaire de ce vert robuste particulier aux arbres, aux gazons, aux grasses prairies du Nord.

Or, la plûpart de ces architectes, — compulsez, comme je l'ai fait, l'immense répertoire de leur photographe, *Bedfort* et *Lumière*, — ne dédaignaient pas d'être à la fois architectes et décorateurs, ne comprenant pas même qu'il en fût autrement, que l'harmonie ne fût pas parfaite entre le décor extérieur de la maison et son décor intérieur, où ils cherchaient à composer, par l'ameublement et les tentures, une harmonie aussi, des accords, un ensemble heureux de formes et de couleurs neuves, plutôt claires, adoucies et calmes[1].

1. « Une nouvelle école, née de *Viollet le Duc*, dit M. *de Four-*

Je tiens à rappeler parmi ces hommes de haute valeur Mr. *Normann Shaw*, M. *Collcut*, MM. *George* et *Peto*.

Ces architectes rétablissaient, ce qui nous manque, la subordination de tous les arts de la décoration à l'architecture, subordination sans laquelle, je crois, il ne se peut créer aucun style.

Nous leur devons certainement ces nouveautés, le décor clair, comme en nos logis du xviiie siècle, et le retour à la céramique architecturale, peut-être par des réminiscences de l'Orient, qu'ils ont étudié, connaissent beaucoup plus et mieux que nous, étant plus que nous en relation constante avec lui. C'est par eux que le bleu paon, le vert d'eau, les couleurs souriantes, ont commencé, chez nous-mêmes, à remplacer l'affreux gris, l'affreux marron ou autres teintes si tristes dont s'enlaidissent encore, déjà si laides, tant de nos constructions administratives.

Ainsi la réforme de l'architecture et de l'art décoratif en Angleterre avait été nationale d'abord. A première vue, cependant, cela n'apparaît

caud, veut que l'architecte soit un maître d'œuvre, créant et réglant, sous sa responsabilité, construction, décoration et ameublement. Mais, jusqu'ici, les architectes qui se sont conformés à ce principe ont, en France, trop rarement réussi. On sent dans leur œuvre plus d'effort que de libre inspiration, plus de recherche que d'invention heureuse. »

pas en l'œuvre de *Morris*. Au fond, c'était bien la tendance de ce grand artiste, et celle, inconsciente ou non, de ceux qui, gravitant autour de lui, s'attachaient passionnément, comme lui, à l'art et au passé de leur race; c'était bien un retour à des lignes, à des couleurs, à des formes, à des traditions non plus grecques, latines ou italiennes, non plus classiques, mais anglaises.

En même temps que le papier et les tentures, furent créés ces meubles vraiment anglais, et nouveaux, et modernes, et d'une forme excellente très souvent, et ces intérieurs, ces ensembles décoratifs, très souvent aussi excellents d'ordonnance, de lignes, de couleurs.

Et alors, dans l'Angleterre entière, on voulut tout reprendre et renouveler, tout, depuis la décoration générale de l'édifice, de la maison, du mobilier, jusqu'à celle du plus humble objet domestique; et un jour même l'hôpital fut décoré, idée qui du reste honorait les Anglais, et que récemment nous leur avons prise.

D'Angleterre, le mouvement se communiqua à la terre voisine, la Belgique.

Il y a plusieurs années que j'ai reconnu et salué en ce pays le talent de cet architecte supérieur, qui est *Horta*, et celui de *Hankar*, et celui aussi

de ce fabricant de meubles et décorateur, *Serrurier-Bovy*, l'un des créateurs de l'école de Liège. On doit beaucoup à ces trois artistes, ceux-ci moins traditionalistes que d'autres de la terre flamande, le plus souvent même indépendants de toute tradition. *Horta* et *Hankar*, dont j'aime surtout l'architecture, ont apporté en leur art des nouveautés, que des architectes étrangers ont étudiées de fort près et volontiers reproduites, mais d'une main peut-être un peu moins sûre et légère, cependant à leur plus grande gloire.

Donc on leur doit beaucoup, et malheureusement aussi, ce qui est le cas de bien des maîtres, on leur doit des élèves ou des copistes parfois intempérants, et d'un goût qui parfois a compromis les maîtres. C'est chez *Horta* et chez *Hankar* que j'ai vu d'abord, mais entre autres choses, et chez eux d'abord, sans excès et modérément et très justement distribué, le décor de ces lignes flexibles, onduleuses comme des lanières d'algues, ou brisées et serpentantes comme certains caprices linéaires des ornemanistes anciens, lignes qui, chez leurs imitateurs, devenues folles, ont, de la ferronnerie et de quelques parois murales, envahi tous les meubles, la maison entière, fini par ces torsions, ces danses, ce délire des courbes, obsession aujourd'hui, souvent torture de nos yeux.

Serrurier-Bovy commença par l'imitation du mobilier anglais; et cette imitation du moins en fit éviter l'invasion sur le marché de son pays; c'est ce que nos industriels ou commerçants, moins avisés, n'ont pas su comprendre ni su faire, à leur grand dommage. La personnalité de cet artiste plus ou moins enfin se dégagea, et ses créations, pour la plupart excellentes en leur nouveauté, restèrent généralement plus sages que celles d'artistes qui suivirent, de talent, d'imagination sans doute, mais qui exagérèrent, jusqu'à la rendre si redoutable, la décoration linéaire, le *leitmotiv* de cette ligne courbe ou brisée, de cette ligne en paraphe, en coup de fouet, en zigzag, en éclair, *leitmotiv* dont l'Exposition nous a révélé la contagion, et comme le mal universels.

Serrurier-Bovy, le premier peut-être après les Anglais, a dans le décor intérieur tenu compte des prescriptions nouvelles édictées par l'hygiène, et a su parfaitement toujours la concilier avec l'esthétique, ce qui était nécessaire et était nouveau.

Dans l'ingénieux et charmant décor de sa fenêtre, je me rappelle que celle de la vue, par exemple, n'était pas oubliée, ni l'hygiène plus générale dans la chambre à coucher, où supprimant le plus possible, comme il convient désormais, les rideaux

du lit, il imaginait des deux côtés de la tête la potence légère, artistement ouvragée, supportant et faisant mobiles les seuls rideaux laissés.

Si je me suis arrêté un peu longuement à ces artistes belges, c'est en raison du rôle très important par eux pris en tout ce renouvellement de l'art décoratif, surtout du mobilier[1]. Avec ses qualités comme avec ses défauts, nous le devons en grande partie à la Belgique, non moins qu'à l'Angleterre ; et ce petit et grand peuple, l'Exposition l'a montré, aura su comme envahir et conquérir toute l'Europe !

D'Angleterre et de Belgique le mouvement s'étendit enfin dans les pays du nord, en Allemagne et en Autriche, en Amérique, en France.

1. L'asymétrie ou la dyssymétrie des meubles à l'imitation du meuble japonais, et la ligne droite obstinément toujours rompue par des lignes courbes, et ces supports légers, avec leurs nodosités, leurs courbures de tiges d'arbres, et ces « vermicelles » enfin, tout cela est Belge, ou Anglo-Belge, ou Anglo-Japono-Belge.

Et en ajoutant à cette influence des Anglais, des Belges et des Japonais celle de notre école de Nancy, du verrier de génie qui est M. *Gallé*, aussi et surtout celle de M. *Cazin*, celle peut-être enfin des Danois de la Manufacture royale de porcelaines, nous aurons indiqué comment la genèse s'est faite de l'art décoratif contemporain. C'est, je crois, à M. *Gallé*, que l'on doit la stylisation de la plante, dont on abuse dans le mobilier nouveau. Cette stylisation au contraire est le plus souvent très heureuse dans la verrerie, la céramique ou l'orfèvrerie.

Nous n'y étions pas encore pleinement entrés, que déjà, comme je l'avais craint et annoncé, les magasins d'art anglais commençaient leur invasion dans Paris. Vaillamment, M. *Bing*, à qui l'on doit beaucoup en toute cette réforme artistique, ouvrit le sien; mais il dut quelque temps emprunter à l'art étranger d'abord, à l'art belge ou américain, les pièces représentatives en son exposition des tendances nouvelles[1]. Nous avions perdu trop d'avance, l'invasion des Anglais continua, apportant un peu de tout, du bon et du mauvais, et par le mauvais compromettant souvent la cause, par eux et chez eux si bien soutenue d'abord.

En ce moment, dans l'industrie du meuble, je ne vois pas, je ne crois pas qu'ils soient en grand progrès, ni même qu'ils maintiennent leurs premiers efforts très heureux; aujourd'hui — est-ce en raison de trop d'excès commis, comme il s'en commet en toute révolution? — on m'assure qu'une réaction se manifeste, et que la mode présente en Angleterre, c'est plutôt le goût du mobilier français d'autrefois : ce que j'accepte volontiers, et d'autant mieux qu'après tout la révolution est

[1]. Depuis s'est ouverte aussi la *Maison moderne,* non moins intéressante que l'*Art nouveau*, la *Maison moderne* plus en rapport avec les artistes allemands et de l'Autriche-Hongrie.

faite, et que les résultats en sont définitivement acquis.

Et peu à peu en France nous avons su rejoindre ceux qui nous avaient précédés. Un dessinateur de talent, que je pressai de s'engager en la voie où brillamment il est entré, M. *Aubert*, fit à son tour des papiers peints et des dessins pour étoffes très estimés; et *Isaac* et d'autres se révélèrent; puis les élèves de l'école *Guérin*, et de *Grasset*, et ceux de l'École d'art industriel de Lyon, à leur tour, créèrent pour les papiers de tentures et les étoffes de charmants modèles.

Enfin nos architectes, qui tout un siècle, malheureusement pour cette éternité dévolue d'ordinaire à la pierre ou au marbre, auront couvert la France des bâtisses les plus médiocres, les plus désolantes, les moins françaises, et presque toutes si mal adaptées à leur fonction[1], qui auront inventé ce moule unique et banal pouvant indifféremment servir au nord comme au midi, à l'est comme à l'ouest, pour un musée ou pour une gare, pour une préfecture ou pour un asile d'aliénés, nos architectes, qui semblaient avoir oublié tout notre passé national, tout le bel art si riche et varié

1. Les architectes auront été, en tout ce siècle, ceux qui, après les politiciens, nous auront coûté le plus d'argent, en nous rapportant le moins d'honneur.

du passé, l'art normand en Normandie, le flamand dans les Flandres, tout l'art provincial en un mot quand ils construisaient en province, qui ne surent ainsi tout un siècle nous donner qu'une architecture sans patrie, vaguement grecque, latine ou italienne, nos architectes aujourd'hui paraissent revenir à l'art, aux traditions de leur pays. Oui, depuis quelque temps, malgré les abominations de l'Exposition presque tout entière[1], l'on

1. Voir dans ce livre d'observation si fine et si juste, et qu'il faut lire, *A travers l'Exposition*, de M. A. *Hallays*, les raisons ou certaines raisons, il ne les dit pas toutes, d'une telle accumulation de laideurs ou d'horreurs, qui n'ont valu du reste, comme il convenait, que les félicitations officielles les plus vives, les récompenses officielles les plus hautes à tous les coupables, inconscients ou non.

J'excepte bien entendu de cette condamnation le Petit Palais, mais qui a ses défauts, le Grand Palais, Halle centrale des Beaux-Arts, qui en a plus encore, mais qui a sa rotonde avec ses perspectives à la Piranesi, et j'excepte aussi çà et là certains pavillons et décors que j'indiquerai plus tard.

Toute la décoration architecturale de l'Exposition aura été d'abord du plus fâcheux exemple, cet exemple n'ayant pas été celui de la simplicité, ni du goût. Que de choses à dire ou répéter à ce sujet!

Toute décoration, à nos yeux du moins, a tort peut-être, qui n'est qu'une superfétation, et ne sort pas de ce qu'elle doit décorer, logiquement et naturellement, comme la fleur sort de la plante. « Il n'est d'ornementation valable, dit justement M. *R. Marx*, que celle qui semble née de l'architecture et former corps avec elle; et de la même inspiration doivent jaillir l'idée de la construction et le principe de son décor. Mieux vaut mille fois la muraille nue que la superfétation d'insupportables placages. » Tout

reprend espoir. De vrais talents se font jour, et un esprit nouveau semble animer leur œuvre. S'ils sortent de l'école de Rome, puisqu'elle continue d'exister, malgré le tort qu'elle aura fait, du jour de sa fondation, à nos architectes et à nos peintres, au moins commencent-ils à se rappeler qu'ils habitent la France, et une France nouvelle; on leur sait gré de redevenir ainsi quelque peu gallicans, on leur sait gré de reproduire avec des motifs, des variations modernes (le *bow-window* par exemple, tout aussi français qu'étranger), les thèmes si élégants et simples d'un de nos siècles les plus français, le dix-huitième.

cela est parfaitement pensé, mais que nos architectes ou certains de nos architectes sont loin de le comprendre ! Quelques-uns répondent : nous avons tous les sculpteurs à nourrir. Nous avons en effet l'honneur, encombrant parfois et coûteux, d'avoir la première école de sculpture qui soit au monde, après celle des Grecs; et on le voit à l'excès, à l'abus des statues et de la sculpture décorative ou prétendue décorative. Comment existe-t-il encore des architectes, même de grand talent, fidèles toujours à cette mythologie puérile qui fait représenter les sciences, les arts ou l'agriculture, l'industrie ou la navigation par de jeunes personnes plus ou moins robustes, et d'ordinaire peu vêtues, en pierre, en marbre ou en bronze, ne ressemblant en rien du reste à ce qu'elles ont mission de figurer ? Il n'est de raison et d'excuse à toute cette mythologie latine, mais elles comptent, que la nécessité de faire vivre la foule des sculpteurs et des praticiens. Voyez les femmes nues ou demi-nues plaquées, de profil ou de trois-quarts, sur la nouvelle gare de Lyon ! Pourquoi ? que disent-elles, que veulent-elles ? quel en est le symbolisme ?

Sans doute ne leur demandons pas trop de nouveautés ; et il y en aurait tant à réclamer d'eux cependant, d'eux qui n'ont pas su se servir encore, quelques-uns exceptés, *Sédille*, *Formigé* par exemple[1], (et malgré l'exemple donné par les Anglais), de ces précieuses matières décoratives, la terre cuite, la brique, la tuile émaillées, la mosaïque, et qui sont d'autant plus coupables de les négliger, que depuis des années notre céramique est admirable, sans égale peut-être, qu'elle est devenue un art essentiellement français, et que nos maîtres céramistes, très producteurs, sont très nombreux.

Tout un art somptueux et charmant, s'ils le voulaient, serait donc à créer par elle, et il le sera, je le demande et l'espère.

Je compte que la France dépassera bientôt, dans ces voies nouvelles, ceux qui l'y avaient précédée. Pour cela il faudrait cependant cette condition, que l'on sortît de l'anarchie triomphante, ici comme ailleurs, et que l'on établît un peu d'ordre, d'entente, de hiérarchie, dans la plu-

1. Ce dernier surtout, dont on a rasé, et pourquoi? les pavillons charmants de l'Exposition de 1889, remarquables aussi par leur ossature de fer.

part des arts de la décoration, qui aujourd'hui travaillent trop isolément, et qui peut-être, pour qu'un style nouveau se créât, devraient se subordonner à l'architecture, ce que du reste l'architecture elle-même ne paraît plus comprendre.

II

L'ART NOUVEAU ÉTRANGER, A L'EXPOSITION

L'Exposition nous aura fourni l'occasion de faire l'inventaire de notre actif artistique, et de le comparer à celui des autres. Voyons donc où en est aujourd'hui la France. Gardons-nous dans l'art le rang auquel un splendide passé nous oblige? Les autres pays, sur ce domaine, nous menacent-ils aussi ?

La France s'est montrée supérieure, toujours grande et très grande artiste dans la bijouterie, la joaillerie, et dans la céramique, la verrerie, en tous ces arts magiques qui sont les arts du feu, comme encore en la sculpture et en l'art des médailles, l'une et l'autre du reste hors de mon sujet[1]. En

[1]. Admirable aussi notre ferronnerie, celle de *Robert* d'abord, et celle de *Marrou* de Rouen, si élégante et robuste à la fois, bien française.

tous ces arts son triomphe a été incontestable, incontesté.

Le génie de *Lalique*, — je ne dis pas son talent, je dis son génie, — dans cet art délicieux, l'un des plus anciens du monde, où semblaient épuisées toutes les combinaisons de la ligne et de la couleur, toutes les recherches d'alliance entre les pierres, les métaux précieux, les émaux, entre les ciselures et l'attache des pierreries ou des perles, a su étonner, enchanter, éblouir les yeux par les formes, les colorations neuves et vraiment exquises de toutes ses créations, par la fantaisie, par le charme de rêve dont il les anime, par toute son audacieuse et intarissable invention. Estimant, en idéaliste, les pierres à leur seule valeur artistique, (comme on doit estimer les êtres, non à leur fortune, mais à leurs vrais mérites), élevant parfois les plus humbles aux honneurs, au rang des princesses, tirant des plus connues d'inconnus effets, et comme un magicien à qui rien ne coûte, infatigable et perpétuel évocateur de formes et de beautés nouvelles, *Lalique* a vraiment créé un art, un style à lui, qui porte aujourd'hui son nom, et pour le garder à jamais.

Ce qui est le propre du génie, il a fait entrer son art dans une voie inexplorée encore, où depuis, et partout, l'ont suivi ardemment les

autres. Ce fut une joie et une fierté quand dans ce palais d'une architecture *plateresque*[1], si compromettante pour le goût français, on vit, grâce à nos maîtres de la bijouterie, de la joaillerie, de l'orfèvrerie, *Lalique*, *Falize*, *Vever*, *Thesmar*, et bien d'autres[2] tous plus ou moins prestigieux, et aussi grâce à nos maîtres de la verrerie et de la céramique, *Gallé*, hors de pair toujours, *Daum*[3], et les artistes de la *Manufacture de Sèvres*[4], et *Dammouse*, *Delaherche*, *Dalpeyrat* et

1. Je rappellerai que l'on a donné ce nom en Espagne à une architecture de décadence, surchargée, enlaidie d'ornements, comme certaines orfèvreries d'argent (*plata*, en espagnol).

2. Dans la joaillerie, ne convient-il pas en effet de rappeler aussi *Teterger*, *Bing*, *Écalle*, *Nocq*, *Gaillard*, *Fouquet*, *René Foy*, *Feuillatre*, *Rivaud*, et, dans l'orfèvrerie, ces artistes encore, dont l'exécution, si probe et sincère, est supérieure toujours : *Odiot*, *Boucheron*, *Froment-Meurice*, *Boulenger*, *Tallois*, *Aucoc*, *Boin-Taburet*, *Sandoz*, *Cardeilhac*, *Debain*, *Gaillard*, *Louchet*, et *Christofle*, en si grand progrès, et *Dufrêne*, pour sa petite orfèvrerie d'argent, et les maîtres de l'étain, *Brateau* le premier de tous, et *Desbois*, *P. Roche*, *Charpentier*, *Laporte Blairsy*, *Perreux*, *Vibert*?

3. Et *Cros* pour ses pâtes de verre, et *Reyen* et *Léveillé* pour leurs verres à plusieurs couches, et *Landier*, et encore *Dammouse* pour cette création nouvelle, ces gobelets exquis en pâtes d'émaux, aux colorations très délicates de fleurs de mer, d'anémones marines, et j'ajouterai *Despret* et *Nicolet*.

4. Je tiens à saluer et nommer au moins les patients et délicats artistes auxquels nous devons cette belle victoire de notre Manufacture nationale. Je rendrai hommage tout d'abord aux chefs qui, par leur intelligence artistique et par leur volonté curieuse de

Lesbros, Cazin, Bigot, Chaplet, Le Chatelier, Hœntschell, E. Muller, Janneney, et le D*ʳ Delbet*, et *Cl. Massier*, je ne puis les rappeler tous, éclater ce triomphe encore pour le goût et l'art de la France[1].

Là notre supériorité était donc indéniable[2], certaine ; et là aussi l'art nouveau, le mouvement

[1]. MM. *Haviland*, MM. *Guérin-Lezé*, *Hache*, *Pillivuy t* exposent toujours de belles porcelaines ; à signaler aussi de M. *Naudot* ses émaux transparents à jour dans la porcelaine tendre, de M. *Doat* ses grès associés à la porcelaine et au biscuit ; enfin les faïences, à qui le grès fait du tort, de M. *Et. Moreau-Nélaton*, et les faïences décoratives de *Digoin*.

nouveautés et de progrès, ont rendu la prééminence et la prospérité d'autrefois à la Manufacture, à M. *Baumgart*, l'administrateur, à M. *Sandier*, le directeur des travaux d'art, à M. *Vogt*, le directeur des travaux techniques (et le grand artiste qui est M. *Chaplain*, et qui y passa deux ans, n'aurait-il pas aussi pris part à cette résurrection ?) ; puis je signalerai pour la décoration de la porcelaine dure MM. *Lasserre, Trager, Fournier, Bieuville, Gebleux* ; pour celle de la porcelaine dure nouvelle, MM. *Doat, Gillet, Drouet, Ligué, Mimard* ; pour celle de la porcelaine tendre, M. *Uhlrich*, et encore parmi les dessinateurs de la manufacture Mlles *Rault* et *Bogureau*.

[2]. Certains de nos grands succès à l'Exposition me paraissent des indications pour la méthode, la tactique de combat qu'il nous conviendrait d'adopter en nos luttes pacifiques avec l'étranger. Nous produisons moins que certains peuples ; peut-être serait-il bon que notre production en toutes choses fût supérieure, fût parfaite et rare, dût-elle être beaucoup plus coûteuse. De même, n'ayant plus que deux ou trois enfants, nous sommes tenus, si nous ne voulons mourir, de les avoir très sains et très forts, conçus en des conditions de santé excellentes, plus vivants, plus résistants ainsi que les 6, 8 ou 10 enfants de l'Allemand, de l'Anglais ou du Russe, qui s'assurent du moins par le nombre, sinon par la qualité de leurs produits, contre la dégénérescence et la mort.

nouveau de l'art décoratif remportaient une splendide victoire. Car *Lalique* et les autres, tous ces maîtres, qu'avaient-ils voulu et qu'avaient-ils fait? Ils avaient voulu s'affranchir, et s'étaient affranchis de l'imitation, de la copie perpétuelles, et du vieux cliché et du surmoulage, toujours repris, et déjà vus, et si connus, et si usés. Leur œuvre était neuve, bien à eux. Et nous devons donc une extrême gratitude à tous ces maîtres de l'Esplanade des Invalides, près de qui, à mon vif regret, je ne puis m'arrêter; car vraiment ils auront avec Sèvres, dont l'œuvre renouvelée et de beauté parfaite a sauvé la vie peut-être et l'honneur de nos Manufactures nationales, et avec d'autres maîtres de nos arts appliqués, et aussi sans doute et d'abord avec quelques artistes de ce *grand art*,

Mais quand ces idées d'absolue vérité et d'une nécessité très urgente seront-elles jamais entendues? La France, en un mot, dans la lutte de concurrence entre les peuples, devrait s'attacher à affiner sa production, comme aussi à affiner sa vie, à la faire plus intense et à l'exalter d'une sorte d'idéalisme transcendant. Puisque la force physique diminue, il lui faudrait d'autant plus accroître et exalter ses énergies intellectuelles, morales, ses énergies de pensée, d'âme, d'amour, pour reprendre son rôle héroïque ancien de haute initiatrice et de soldat de l'idéal. L'Institut Pasteur et notre Académie de médecine n'ont-ils pas quelque peu déjà cette fonction supérieure dans l'Europe et le monde?

Le *made in France* devrait être en un mot pour tous les produits la marque d'une distinction particulière, d'une supériorité éclatante et inaccessible à d'autres.

qui toujours n'atteint pas les mérites de ces *arts mineurs*, trop longtemps dédaignés par lui, décidé une fois de plus, en cette Exposition, la victoire artistique de la France. Mais que l'on y pense, désormais de pareilles victoires seront de plus en plus difficiles à gagner : tant les progrès de nos rivaux sont certains et grands aujourd'hui[1] !

On se rappelle qu'en 1878 l'art nouveau, du mobilier surtout, fut déjà très brillamment représenté par l'*Angleterre*. Il était à ses débuts. L'Angleterre, cette année, et aussi la Belgique, pour des raisons diverses, se sont fait à l'Exposition trop incomplètement représenter.

Écrivant cela, je pense à l'art exquis de *Gallé*, de *Lalique*, de *Th. Rivière*, de nos céramistes, je pense à quelques-uns de nos incomparables sculpteurs et médaillistes, *Dubois, Rodin, Mercié, Boucher, Puech,* et *Roty* et *Chaplain*, à quelques-uns aussi de nos peintres les plus vibrants, les plus troublants, *Henner, Besnard, Cl. Monet, G. Moreau, Cazin,* et je pense à certaines de nos grandes industries.

1. Malgré tant de fautes par nous commises, malgré tant d'obstacles apportés à nos progrès dans l'art, comme dans la vie générale de la nation, et d'abord par ceux qui la dirigent, espérons, puisque des individualités perpétuellement surgissent, réparant sans cesse par leurs talents, par leur génie, par leurs efforts, les erreurs, les incohérences, les folies trop fréquentes de la collectivité française. Mais encore, et bien que nous tenions toujours un tel rang dans le monde, quelle sagesse, si nous tenons à le garder, et quelle entente, quelle conjuration nécessaires entre les bons esprits comme entre les bonnes volontés, et quelle attention désormais donnée à ce qui se fait par delà nos frontières !

Le mobilier anglais n'y figurait avec honneur que chez MM. *Wearing* et *Gillow* et chez M. *Heal*

Le mobilier est l'enfant mal venu, le remords parfois de l'art nouveau. Pour quelques meubles bien établis, d'une élégance vraiment neuve, combien d'autres qui, trop tourmentés, et tarabiscotés, désagréables de couleurs, et si mal adaptés à leur usage, ou d'une simplicité excessive et prétentieuse, le compromettent gravement aux yeux des critiques, et de tous ! On tâtonne, on cherche, mais à part quelques exceptions, le dessin parfait, logique et sobre, et la bonne structure, et le confort même manquent trop souvent à ces meubles. Ces reproches, cependant, s'adressent peut-être moins à l'Angleterre, ou même à la Belgique, qu'à d'autres pays étrangers.

L'Angleterre, (mais, je le répète, il n'est pas permis de la juger sur cette représentation très incomplète de son art), ne nous a donc rien montré de vraiment nouveau ni de vraiment rare. Et cependant une œuvre parfaite était là, pour témoigner de sa haute maîtrise artistique, récemment, mais si bien acquise ; je veux parler de ce petit pavillon qui abritait la flotte en miniature de la *Peninsular and Oriental steamship Company*, œuvre d'une parfaite élégance due à la collabora-

tion de M. *Collcutt*, l'architecte, de M. *Moira*, pour les décorations murales et de M. *Lynn. Jenkins*, pour les sculptures [1].

L'art décoratif doit en ce moment beaucoup à l'*Amérique*, du moins à cet admirable artiste de New-York, M. *Louis Tiffany*, qui a vraiment comme *Gallé*, mais avec des procédés différents, renouvelé l'art du verre. Et lui aussi, comme l'étonnant artiste de Nancy, ne se contente pas

1. Il convient aussi de rappeler, parmi les œuvres délicates de l'art nouveau en Angleterre, les verreries de *Powell and sons*; et encore des grès vernis et émaillés et certaines faïences de *Doulton*, et l'originale orfèvrerie de la *Goldsmith's and Silversmith's Company*; enfin dans le charmant Pavillon de la Grande-Bretagne, reproduction d'un château anglais dans le style « jacobœan », les tapisseries admirables de *W. Morris*, d'après les cartons de *Sir E. Burne Jones*, compositions pures et sévères comme la plus noble et la plus grave des musiques. *Sir E. Burne Jones* avait parmi ses dons magnifiques un sens profond de la décoration ; une partie de son œuvre est toute décorative. L'absence ou l'indigence de cette qualité chez beaucoup de nos peintres et chez nos faiseurs de modèles explique peut-être l'insuccès présent de notre Manufacture des Gobelins, où la technique est restée parfaite cependant, et que dirige un homme de si haute valeur : *M. Guiffrey*. Je compte sur lui toujours pour le relèvement de cette manufacture, qui jadis fut l'une de nos gloires. Celle de Sèvres n'est-elle pas ressuscitée, et *MM. Baumgart et Sandier* n'en ont-ils pas relevé la noblesse déchue? Sans doute *M. Braquenié*, *M. Hamot* à Aubusson excellent toujours en la reproduction des tapisseries anciennes. Mais nulle part, excepté en l'œuvre de *W. Morris*, je ne vois rien d'égal aux tapisseries du passé.

d'être un prestigieux verrier, il est orfèvre encore et est ornemaniste, et poète et grand poète d'abord et toujours, c'est-à-dire un perpétuel évocateur ou créateur de beautés. A en juger par ce qui m'est rapporté de lui, et que des photographies me révèlent, **M. *Tiffany*** est un décorateur magnifique, celui qui convient à ce pays de milliardaires, plus riches que des rois et que des empereurs. Mais les millionnaires et les milliardaires sauront-ils le comprendre et l'employer, être dignes de lui? J'en doute. Ils sont d'ordinaire, ces riches, si pauvres, et à faire pitié, d'idées généreuses et glorieuses, comme en ont seuls quelques-uns de ceux qu'ils emploient. **M. *Tiffany*** me semble en effet rêver pour son jeune pays, si débordant, si menaçant de vitalité et de richesses, un art d'une somptuosité sans égale, comparable seulement à l'art fastueux, à la fois grave et éblouissant, de Byzance. **M. *Tiffany*** nous a donné déjà et nous prépare bien des joies. On sent que son rêve est de ressusciter les splendeurs disparues, ou d'en créer de nouvelles, et comme aucune époque n'en aurait vu encore. Car ses mosaïques sont des merveilles, et de ces mosaïques il veut faire la décoration de nos escaliers, le revêtement de nos demeures, où le jour ses éblouissants ou ses opalins vitraux, la nuit, ses lampes, ses lustres, astres

mystérieux, splendides ou calmes, feraient jaillir des clartés scintillantes comme celles que dardent les pierreries, ou tamiseraient des lueurs tendres, laiteuses, lunaires, des lueurs d'aurore ou de crépuscule. M. *Tiffany* a été, avec certains de nos maîtres et avec les Danois et les Japonais, parmi les plus grands triomphateurs de cette Exposition.

En cette demi-absence de l'Angleterre et de la Belgique, c'est l'*Allemagne* peut-être qui, avec la France, a le plus largement, à l'Exposition, représenté l'art nouveau. Les progrès de l'art décoratif, en Allemagne, sont étonnants, et pour celui qui se refuse à ne pas sans cesse surveiller et étudier ce qui se fait à l'étranger, une telle révélation a été une surprise, presque une stupeur. L'art nouveau est vainqueur en toute l'Allemagne, à Berlin comme à Vienne[1].

En Prusse, un peu lourd et massif sans doute, comme impérial, comme césarien, rappelant ainsi notre style du premier Empire, c'est bien le décor de l'Allemagne nouvelle, qui de plus en plus tend au Césarisme ; et ce symbolisme n'est pas pour me déplaire.

1. Très belles aussi l'orfèvrerie de la *Gorham Manufactory Company*, dont on admirait le broc aux pavots, la huire aux **paons**, et la *Gold loving cup*, et la céramique de *Rookwood*.

Quand les petites cours galantes du xviiie siècle allemand, n'aimant dans l'art, à l'imitation de la France d'alors, que le frivole, le joli, la grâce féminine et maniérée, tout le style aimable du temps de la Pompadour, finissaient dans le rococo et le baroque, c'était nécessaire et logique. Le robuste et grave empire allemand d'aujourd'hui, je parle de celui du Nord, a donc adopté une décoration très solide et sévère, et, quand elle n'est pas de mauvais goût, ce qui se rencontre, je l'approuve, bien que lourde souvent, comme j'approuve, sans beaucoup l'aimer, notre style du premier Empire.

Ce qui fait honneur à l'Allemagne, c'est toujours sa belle et riche ferronnerie ; c'est, par un retour encore à la tradition du passé, la décoration peinte de ses façades et de ses boiseries sculptées ; c'est d'abord et surtout le riche épanouissement, en tous sens, de son art décoratif, et son continuel souci de la décoration et de l'architecture nationale restaurées, renouvelées partout, comme en Angleterre, en toutes ses villes[1], en toutes ses provinces.

Le mouvement en Allemagne aussi fut donc, il

1. Voir à Bremen, par exemple, dans le style si heureusement en faveur aujourd'hui de la Renaissance allemande, le Palais de l'Administration du Lloyd.

me semble, tout national dans le principe; l'Allemagne, par delà le xviiie et le xviie siècle, où dominait l'influence étrangère, a renoué son présent à son noble passé, et, en restaurant, avec tant de respect et de patriotisme, ses vieilles cités comme Hildesheim, Brunswick et bien d'autres, elle a justement repris goût aux polychromies, aux façades peintes, à ces bois sculptés et colorés qui, par places, leur font un si charmant décor.

Dans l'ameublement, toutefois, (mais chez les Autrichiens surtout, et grâce peut-être à cette école d'indépendants, *la Sécession*, d'indépendants qui dépendent de bien des influences étrangères), l'internationalisme, le cosmopolitisme triomphe : et c'est ici que nous voyons exécutée avec le plus d'intempérance, de frénésie, de délire, la fameuse danse des lignes.

Et cependant, malgré bien des absences ou des erreurs de goût, malgré trop de tentures et de velours funèbres, malgré trop de lignes qui se tordent, serpentent aux portes, aux fenêtres, aux meubles, sur les plafonds, sur les murs, malgré des sièges sur lesquels on ne se pose pas sans défiance, malgré des couleurs peu agréables, des harmonies fausses, malgré des intérieurs lugubres et qui ne conviendraient guère qu'au club des suicidés, l'Allemagne, même en son

mobilier, n'en a pas moins fait preuve d'un goût renouvelé, d'un sens nouveau de l'art décoratif très intéressant et excellent parfois, pendant qu'elle témoignait d'une intention fervente et qui l'honore de l'appliquer partout, en tout, et pour tous.

J'ai rappelé sa ferronnerie. Ce peuple, qui se plaît donc à tous les jeux du fer, l'assouplit, le manie, le contourne, le travaille à merveille, et les végétations, les floraisons noires qu'il en tire, toute sa ferronnerie fastueuse des portes et des grilles rappelle vraiment celle admirable de l'Allemagne ancienne [1].

La grille du Petit Palais, comme l'art supérieur de *Robert*, et supérieur à celui des Allemands eux-mêmes, m'ont heureusement rassuré sur l'état de notre ferronnerie française.

Quels charmants motifs de décoration en ce noble escalier de droite à double volée, qui montait au premier étage de leur section des Invalides, et dans le péristyle voûté qui le précédait[2], soutenu en son milieu par une colonne basse,

1. Ainsi la ferronnerie de *M. Neuser*, de Mannheim, qui a forgé la belle porte d'entrée du bâtiment de l'École industrielle; celle de *M. Kruger*, de Berlin, de *M. Eggers*, de Hambourg, des *artisans* de Crefeld.

2. Architecte : *M. Georges Thielen*.

trapue, revêtue de mosaïques d'or et couronnée d'un chapiteau si richement fouillé, où je retrouvais la tradition des vigoureux ornemanistes de la Renaissance allemande !

Le bois est par les Allemands largement aussi et très habilement traité. Dans l'escalier de gauche, du professeur *Riegelmann*, tout en bois sculpté, il était fort beau, ce plafond cintré, imité de plafonds anciens appartenant à l'Allemagne et à la Suisse de la Renaissance, et piqué, pour la nuit, de rangées de lampes électriques[1].

Enfin, dans leur Pavillon de la rue des Nations, si élégamment construit et élancé, œuvre brillante de l'architecte *Johannes Radke*, comme aussi dans la reproduction du Phare de Brême, dont l'entrée était excellemment décorée[2], les Allemands nous offraient avec beaucoup d'art l'heureuse application de la peinture murale et de la polychromie à la décoration des édifices ou des maisons. Tout cela n'était pas très nouveau sans doute, mais

1. A citer encore la voûte en bois de noyer de M. *Pankok*, avec les appliques d'éclairage en cuivre jaune, exposée par les *Ateliers réunis de Munich*, à qui l'on doit bien des créations intéressantes, entre autres de charmantes horloges à poids, d'une décoration légère si moderne, et à citer aussi la frise en marqueterie d'un pavillon de chasse par M. *Bruno Paul*.

2. Avec l'orgueilleuse devise, sans doute à l'adresse des Anglais : *Unsere Zukunft liegt auf dem Wasser*.

était justement renouvelé, repris à la tradition nationale, et de toutes façons excellent[1].

Cette question de la polychromie décorative intéresse vivement l'esthétique des villes et mérite bien l'attention que je lui donne; car leur décoration dans l'avenir sera un peu ou beaucoup celle-là, avec des nouveautés sans doute, avec des moyens différents, avec des variations de ce mode décoratif très ancien, puisqu'il était en faveur déjà chez les Grecs, et chez les Orientaux avant eux, ce qui ne peut que rassurer certains esprits classiques, trop fidèles toujours à la couleur grise.

Oui, les Allemands ont remporté aussi une belle victoire artistique. Ils ont donc témoigné d'abord d'une intention à laquelle on ne saurait trop applaudir et qui nous préoccupe beaucoup plus rarement aujourd'hui, celle de mettre de l'art, de la décoration, de la beauté en tout et partout; et c'est pourquoi ils se sont ingéniés plus que nous à parer toutes leurs installations d'exposants[2].

[1]. Ainsi encore dans la décoration riche et robuste du Restaurant allemand par l'architecte *Bruno Möhring*, à qui l'on doit la fière entrée du nouveau pont sur le Rhin, à Bonn, et par MM. *Alb. et Karl Mænchen*, décorateurs.

[2]. Très remarquables, la plupart de ces installations de l'Alle-

Comparez le soin qu'ils ont apporté par exemple à aménager et parer leurs salles de peinture, avec le peu de soin, presque l'indifférence, que nous avons mis à aménager et parer les nôtres, et vous reconnaîtrez qu'une leçon nous est venue d'eux, dont il nous faudrait profiter.

Parmi les œuvres de valeur qu'il conviendrait

magne ou de l'Autriche-Hongrie, toutes celles de l'Allemagne d'une décoration, je l'ai indiqué, plutôt solennelle, pompeuse, césarienne, trop luxueuse peut-être et déclamatoire souvent, mais souvent excellente, originale et neuve; celles de l'Autriche-Hongrie, d'une fantaisie plus libre, plus variée, plus élégante. A noter en Allemagne, après les installations que j'ai rappelées, par exemple, du Restaurant allemand, celle de la maison *Siemens* pour la lumière électrique, celle du Pavillon berlinois de la Compagnie générale de l'électricité par *M. Hoffacker*, avec la ferronnerie d'art de *MM. Schultz et Holdefleiss*; en Autriche, la belle installation des Industries diverses par *M. Baumann*, avec cet escalier à double évolution, dont la rampe portait de si sveltes figures nues, en cuivre, de *M. Schimkowitz*; A signaler encore, de *M. Decsey*, ce décor de fer et de vitrail pour la Classe des tissus et vêtements ; et en Hongrie, celui des Industries chimiques avec ses paons, en vitrail aussi dans une ferronnerie claire. Non moins curieusement étudiées, et intéressantes et neuves, que les installations des deux Empires allemand et autrichien-hongrois, se montraient celles du Danemarck, de la Norvège, de la Suède, de la Suisse ou du Japon. En France, notre architecture, à l'ordinaire, dédaigne quelque peu de pareilles tâches, « se regardant, ainsi que le dit très justement *M. Roger Marx*, et par une aveuglante présomption qui la conduit à tant d'anachronismes et de non-sens, d'abord comme un art de luxe, non comme un art d'utilité d'abord ». Mais quelques-uns de nos artistes, parmi ceux dont j'ai parlé, sur qui a soufflé l'esprit nouveau, et sur qui je compte, « comprenant que pour les

de signaler encore en leurs sections d'art appliqué, je tiens à citer les meubles de M. *Spindler*.

J'aime surtout chez lui, comme chez nos maîtres de Nancy, *Gallé* et *Majorelle*, la très belle marqueterie de ses meubles, un peu moins leur ligne, trop souvent encore indécise ou recherchée.

architectes la vraie mesure du talent et du succès est avant tout l'aptitude à remplir les conditions d'un programme déterminé », quelques-uns — non pas tous, et je le regrette, — ont su composer aussi pour certaines de nos sections de brillantes ou de charmantes décorations. Je rappellerai, par exemple, l'installation du Palais des forêts, chasse, pêche et cueillette, par *M. Tronchet*, avec la collaboration, mais si bien disciplinée et dirigée par lui, de *M. Auburtin*, qui avait peint la claire décoration du seuil, et des sculpteurs *Gardet, Baffier, Badin*; charmante, dans le style aimable du xviiie siècle français, était l'installation de la Parfumerie par *M. Frantz Jourdain*; spirituelle et plaisante, la laiterie de *M. René Binet*, et de *M. Jean Weber*, qui avait modelé en plâtre polychrome, avec sa fantaisie coutumière, tour à tour si exhilarante ou féroce, une ronde amusante de bébés autour d'une nourrice aux riches et réjouissantes mamelles. Je citerai encore de *M. Sorel* l'installation des produits de la Papeterie, de *M. Benouville*, esprit très libre, très original aussi, l'installation de la Pharmacie, et celle des Cuirs, avec la collaboration de *M. Aubert*; et le Cabaret de la Belle-Meunière, de *M. Tronchet*, inondé de lumière en son armature apparente, et le Pavillon des Messageries maritimes de *M. Lucien Roy* : tout cela pour montrer que l'imagination décorative s'est heureusement réveillée chez certains de nos architectes et de nos artistes. De nos artistes, à noter enfin d'élégantes décorations çà et là, celles au pochoir de *M. Aubert*, et celles de *M. Ruty*; et les belles peintures décoratives de *M. Besnard*, et celles de *M. J. Chéret*, et les panneaux de *M. Steinlen* dans la classe de la Tapisserie. Et pourquoi n'avoir pas employé les rares talents décoratifs de *M. Rivière*, et de *M. Auriol*?

M. *Spindler* est un Alsacien, qui offre en ses marqueteries, du plus large effet, une maîtrise étonnante. Il a des qualités de peintre, et met de la poésie, de l'émotion en ses panneaux de bois.

Je signalerai en Allemagne de très beaux lustres électriques — un genre nouveau dans l'art décoratif, et que d'ordinaire les Allemands, comme les Anglais, savent parfaitement traiter. Je citerai celui du Phare de Brême, dont les motifs décoratifs rappelaient la fonction tout au moins du bâtiment éclairé par lui, lustre splendide avec son requin et ses oiseaux de mer au centre de sa large couronne, et d'où les globes électriques, pendus à des cordes d'hameçons, tombaient légèrement comme des perles. L'artiste avait-il pensé aux riches couronnes des Wisigoths? Il aurait prouvé que de thèmes très anciens un artiste habile et qui cherche peut tirer toujours des motifs nouveaux et très modernes.

Fort belles aussi les fontaines murales et les cheminées en céramique de *Max Läuger*, ses cheminées dans le goût des Anglais, avec les plaques émaillées encadrant le foyer, mais ici d'un vert sombre, d'un style sévère. Le grand poêle des pays du Nord, adossé au mur, est devenu en Allemagne un des heureux motifs de l'art nouveau, quelques-uns, comme il sied à ces soleils inté-

rieurs, tout éclatants ou fulgurants par l'émail et par les cuivres qui les décorent.

En céramique, je signalerai encore les porcelaines nouvelles au grand feu, et d'un émail si pur, de la *Manufacture royale de Charlottenburg*, celles de la *Fabrique de Meissen*, et les faïences de la *Manufacture de Mettlach*.

L'influence de la tradition allemande domine en la fastueuse orfèvrerie des professeurs *Götz* de Carlsruhe, *Waderé*, *Fritz von Miller*, et *Petzold* de Münich, à qui l'on doit une charmante Renommée.

Plus moderne est l'art de M. *Bruckman*, de M. *Deylhe*, de M. *Schnauer* à Hambourg, de M. *Schmitz* à Cologne.

L'Allemagne enfin nous a présenté de beaux vitraux dont le dessin, la facture, la couleur, font honneur au professeur *Geiger* de Fribourg, à M. *Liebert* de Dresde, à M. *Luthé* de Francfort[2].

Dans la verrerie, ai-je à rappeler l'œuvre exquise du graveur *Karl Köpping*, ces fleurs de verre aux tiges longues, fines, élancées, de forme et de coloration délicieuses?

1. Je signalerai aussi les étains de M. *Kayser*, mais si loin encore de nos maîtres, de *Bratteau* d'abord.

2. Je ne vois guère, en France, que M. *Galland*, et M. *Carot*, qui avec talent poursuivent le renouvellement du vitrail.

L'art autrichien, plutôt aimable et féminin, contraste singulièrement avec celui de l'Allemagne du Nord, souvent rude et triste, souvent lourd, comme trop discipliné.

L'Autriche, de Vienne, s'est montrée en son art nouveau bien moins personnelle et nationaliste que l'Allemagne du Nord. A Vienne, à ce confluent de tant de races, où le cosmopolitisme triomphe, nécessairement il devait dominer en tout son art décoratif, et je vois peu d'originalité dans le mobilier viennois qui lui non plus ne nous satisfait pas toujours. Et cependant la ferveur est telle chez ces artistes autrichiens, si grande aussi leur impatience de nouveautés, leur attention partout donnée à la décoration, qu'ils créent très ingénieuse, très élégante parfois[1], que j'attends beaucoup d'eux, et surtout de l'excellente Ecole des Arts appliqués, dirigée par M. le chevalier *Salla*. Cette École a exposé une œuvre d'art de premier ordre, et que certainement peut réclamer l'art nouveau, ces merveilleuses dentelles, si neuves de dessin, de technique même, dues à M. et à Mme d'*Herdlicka* et à Mlle *Hoffmaninger*.

1. Charmant, à l'Exposition, était le décor du restaurant viennois par M. *Neukomer*, et celui de la boulangerie hongroise par M. *Fischer*, avec sa théorie, pour frise, de marmitons blancs.

La *Hongrie*, toujours passionnée d'indépendance, semble indiquer sa volonté d'avoir aussi en face de Vienne son autonomie artistique.

Fière d'un glorieux passé, riche d'anciens et merveilleux trésors, où splendidement éclatent les réminiscences orientales, la Hongrie, qui complète sous l'active et très intelligente direction de M. *de Radisics* son jeune et beau Musée des Arts décoratifs [1], semble hésiter encore, comme en sa littérature, entre les deux tendances, l'une la retenant fidèle à sa tradition nationale, l'autre l'entraînant vers un art plus libre [2], mais que j'appelle sans patrie, et qui, s'il a ses mérites, a ce défaut, du moins, d'élever la même maison fastueuse et banale à Budapest qu'à Francfort, Vienne ou Berlin.

Comme la Roumanie, la Hongrie cherche en tout son passé les motifs de décoration, qui lui permettraient de se constituer une originalité artistique, aussi franche et tranchée qu'est celle de

1. De l'architecte *Lechner Ödön*, qui a élevé aussi dans le style nouveau national l'église de Kőbánya.

2. On retrouve ces deux tendances, qui se contrarient, dans les travaux de ces Sociétés de dames formées pour l'encouragement de l'industrie artistique, dans les écoles d'art industriel de Budapest, de Kolozvár, de Pozsony. L'Association Isabella, protégée par l'archiduchesse Isabelle, soutient l'art traditionnel des charmantes broderies du pays.

sa musique et de sa littérature : je la félicite de cette tentative.

La Hongrie s'est signalée en notre Exposition, d'abord par son Pavillon historique, par le décor de ses sections, et par ses faïences, ses grès émaillés, ses verreries, ses émaux sur cuivre. De beaux vases de porcelaine en pâte colorée honorent la *Manufacture de Herend*.

M. *Zsolnay* excelle dans les reflets métalliques, et j'avais admiré déjà, à Budapest, dans le revêtement du vestibule polychrome, par où s'ouvre ce Musée récemment créé des Arts décoratifs, le riche et flamboyant éclat, le miroitement d'or rouge de ses briques émaillées; mais M. *Zsolnay* tend à abuser aujourd'hui de la métallisation.

Délicieux et si fins aussi, en leurs bleus et leurs roses[1], les nouveaux émaux sur cuivre de *Rapoport*!

La Bohême a trop peu exposé; mais les deux mêmes tendances s'y révèlent, et son École des Arts décoratifs semble encore hésiter entre elles. Prague également a depuis peu son Musée d'art appliqué, et son Musée national, précieux surtout par une étonnante collection de costumes

1. J'ai vu au musée de Pesth de charmants émaux sur argent, de M. *Huber*; mais nous avons en France ceux de M. *Feuillâtre*, qui leur sont antérieurs.

anciens populaires, collection qui nous manque en France, et que nous devrions songer à former[1]. En voyant dans toute l'Europe s'ouvrir, à côté de ces précieux Musées d'art décoratif, ces admirables Musées nationaux qui les complètent, on songe avec quelque mélancolie aux aventures du nôtre, annoncé, promis toujours, et non ouvert encore, mais qui du moins sera peut-être, quand nous l'aurons, l'un des plus beaux du monde, si j'en juge d'après le peu que l'on nous a montré de lui, un

1. Il y aurait certainement à créer un Musée général de nos anciens costumes. Il y aurait à créer aussi en chacune de nos provinces, dont quelques-unes ont eu jusqu'en 1789 un glorieux passé artistique, des Musées, pour en garder ou en réveiller la mémoire. Le Musée provençal, dont le grand et généreux poète, *F. Mistral*, a encouragé et protégé la formation en la vieille cité d'Arles, serait à imiter partout. Dans ces musées, chaque province conserverait donc pieusement les vestiges de son passé, reconstituerait l'histoire de ses costumes, de ses meubles, de ses artistes, de son art populaire, de son architecture surtout. Quelques appels pour cette idée déjà faits par moi en province ne m'ont pas semblé entendus. La province serait-elle comme la Belle au bois dormant, ne se pouvant réveiller de la léthargie, où malheureusement la Révolution l'a plongée? A Lyon, il y a sans doute un Musée local du plus haut intérêt, le Musée des étoffes. Mais Lyon a eu jadis une gloire artistique encore, celle de ses meubles. Admirable en fut son école au XVIe siècle! Or, ces beaux meubles dispersés, on les voit un peu partout; on ne les voit pas ou on ne les voit pas assez à Lyon même. Créez dans cette ville un Musée régional; et vous verrez bientôt les donateurs l'enrichir de ces meubles, dont la série permettrait alors d'en recréer l'histoire, d'en bien saisir les mérites, et, fournissant de précieux modèles aux artistes, exciterait peut-être leur imagination assoupie.

peu qui est beaucoup, la salle exquise de l'Union des arts décoratifs, si riche en vrais trésors, et chef-d'œuvre elle-même de décoration. Que tout soit ainsi dans le musée à venir, et nous ne regretterons plus de l'avoir trop longuement attendu.

Signalons en *Bohême* les verres à irisation de la fabrique de M. *de Spaun*, qui s'inspire du *favrile glass* et met des Tiffany, un peu gros sans doute, à la portée de tous[1], et les porcelaines décorées au grand feu de la manufacture de MM. *Fisher* et *Mieg* de Pirkenhammer, dirigée par M. *Carrière*, un Français, enfin de l'*École décorative de Prague* des poteries vernissées, très simples et très heureuses de forme et d'ornementation.

Grâce à l'architecture de leur pavillon, et au talent brillant et très décoratif de *Mucha*, qui dessine et peint avec la fantaisie riche, ardente d'un tzigane jouant du violon[2], la *Bosnie* et l'*Herzégovine*, restées tout orientales, ont eu l'un des grands succès de l'Exposition. Leur art est demeuré fidèle à la tradition de l'Orient, et ces

1. Il faut suivre avec intérêt aussi les recherches, les efforts, de ces centres artistiques nouveaux, créés à Salzbourg et à Insbrück, en cette ville surtout, où se garderont, se continueront, je l'espère, les traditions de l'art tyrolien d'autrefois.

2. Il a dessiné de beaux tapis pour la maison *Ginzey* de Vienne.

pays auraient tort, malgré leur transformation politique et sociale, de l'abandonner.

Admirable et si intéressante par ses traditions, son passé, et par ses soucis, ses recherches, ses curiosités d'art nouveau, et par tout son labeur artistique et industriel si grand pour ce très petit peuple, *la Belgique* eût dû prendre une large place à l'Exposition.

Il nous faut regretter que la Belgique ait exposé à peine; et, même au Grand Palais, son école de sculpture n'y figurait pas, il me semble, selon ses mérites, cette école, très vivante et fervente, sœur cadette de la nôtre, et qu'honorent aujourd'hui tant d'excellents artistes, d'abord ce maître émouvant, si simple et si noble, *C. Meunier*, comme notre *Millet*, le poète du patient et héroïque labeur humain, et aussi, comme *Israëls* ou de *Uhde*, celui de la pitié humaine. L'incontestable et large influence de la Belgique sur l'art nouveau, influence heureuse ou fâcheuse, se faisait du moins sentir en toute l'Exposition. Mais *Serrurier-Bovy*, *van Rysselbergh*, *Crespin*, *Rassenfosse* et tant d'autres, et surtout *Horta* et *Hankar* et *Hobé* faisaient trop remarquer leur absence aux Palais des Invalides ou des Beaux-Arts.

Très belles cependant et de dignes la nouvelle

Belgique, l'orfèvrerie de M. *Franz Hoosemans*, et la bijouterie de M. *Wolfers*, et fort intéressante la céramique de M. *Bock*, d'abord dans les masques en grès si vivants du délicat artiste et statuaire, M. *de Rudder*.

Le décor ancien des *Pays-Bas* est d'un tel charme que l'on aurait tort de le vouloir changer; et dans des constructions récentes, à la Haye, à Amsterdam, je vois avec plaisir triompher d'ordinaire le néo-flamand, brillamment traité. Mais les Pays-Bas sont entrés aussi, et souvent avec un goût rare, dans le mouvement nouveau. J'aurais aimé qu'à l'Exposition, dans les dessins d'architecture, la Hollande nous eût montré, par exemple, certaines maisons des quartiers neufs, élevés à Amsterdam près du Musée, maisons exquises de lignes et de couleurs, de couleurs douces et délicatement distribuées, où les verts pâles s'harmonisent si bien à la brique, et encore certaines décorations vraiment intéressantes, à Amsterdam ou ailleurs, de magasins, de boutiques, de brasseries, de cafés nouveaux[1].

Intéressants aussi les dessins pour étoffes de

1. Je citerai le Café « de Kroon », à Amsterdam, décoré par *J. Van den Bosch*, une boucherie à Zaltbommel, décorée par *Pool*, et une laiterie à Nimègue, par *Osc. Leeuw*. Mais le chef-d'œuvre de l'art nouveau dans la décoration des cafés ou brasse-

Thorn Prikker, et ceux de *Jan Toorop*, qui semble s'inspirer, en ses imaginations étranges, de ces longues figurines anguleuses, de ces poupées bizarres et grimaçantes du Panthéon ou du Guignol javanais. Le goût de la Hollande n'est donc pas sévère et protestant toujours. C'est peut-être à ses rapports avec l'Extrême-Orient qu'elle doit la fantaisie, le fantastique parfois de ses formes et de ses décors, ainsi des formes et du décor que la *fabrique de Rozenburg*, à la Haye, si justement anoblie par la Reine et fabrique royale aujourd'hui, donne à ses porcelaines, si bizarrement, si chinoisement contournées et ornées, mais très belles, très rares, très pures, d'une étonnante légèreté. Remarquables aussi ses terres vernissées à décor polychrome. Il convient de féliciter enfin M. *Joost Thooft* et M. *Labouchère* d'avoir relevé l'ancienne fabrique « *de Porceleyne Fles* », surtout la faïence « *Jacoba* » et renouvelé ainsi l'art du vieux Delft.

Toutes les formules de l'admiration ont été justement prodiguées à la *Manufacture royale de*

ries me paraît, hors de France, le *Rathauskeller* de Vienne. Elle était charmante et neuve, et à signaler aussi la décoration, en notre Exposition, de la Section des chemins de fer hollandais, par M. *Cuypers*, architecte.

4

Copenhague[1], et aussi à la fabrique de porcelaines de MM. *Bing et Gröndahl*, qui n'a pas craint d'entrer en concurrence et en lutte heureuse avec elle, mais qui, sous l'habile et sévère direction de M. *Willumsen*, se plaît davantage aux décorations plastiques. Tout a été dit sur ces porcelaines, sur leurs blancs et leurs bleus, si merveilleusement doux, si tendres, si caressants à l'œil, sur le décor de ces plats, de ces vases, où les Danois avec tant de goût et d'adresse rappellent, mais en le transposant, le léger décor japonais.

Le plus bel hommage rendu à cette Manufacture du *Danemark* l'a été par notre manufacture de Sèvres, qui l'a, depuis peu d'années, très glorieusement imitée[2], mais de façon à les honorer l'une

1. Parmi les pièces de la manufacture royale de Copenhague, je tiens à signaler de Mlle *Hoest* des paysages de lac délicieux, de M. *Krog*, ses arbres près de la mer, courbés, échevelés par le vent; de M. *Riisberg*, ses cygnes, ses fleurs, ses oiseaux, ses grandes mouettes blanches planant sur la mer; de M. *Fischer*, l'admirable vase aux chats blancs. A la manufacture de *Bing et Gröndahl*, Mlle *Plockross* et M. *Kofold* sont à rappeler parmi les meilleurs artistes décoratifs, et M. *Dahl-Jensen*, pour ses élégantes figurines. Enfin, à citer encore les faïences de M. *Köhler* et sa belle frise d'oiseaux de proie sur la mer, mosaïque de morceaux colorés dans la pâte et incrustée dans un enduit blanc.

2. Ainsi en ses couvertes cristallisées; mais je rappellerai que les couvertes à cristallisation, que ces fleurs de givre vraiment exquises, avaient été créées en 1885 par *M. Lauth*, (une tasse recouverte de ces cristaux fut déposée au Musée céramique le 19 septembre 1885). C'est après avoir sommeillé pendant la direction

et l'autre. Notre Manufacture lui doit en partie sa renaissance et sa retentissante victoire. Certainement Sèvres a dépassé sa rivale, mais sa rivale lui avait appris à la vaincre. La porcelaine de Copenhague est depuis longtemps et demeure la gloire artistique et incontestée de ce doux et noble pays.

Il en a d'autres. Le nouvel Hôtel de Ville de Copenhague est aujourd'hui parmi les plus beaux de l'Europe, et son style traditionnel et très pur, sa décoration toute nationale, font de l'œuvre, due à M. *Nyrop*, l'un des édifices les plus intéressants, peut-être même le plus remarquable aujourd'hui des pays du Nord.

Des gares nouvelles, dans ces chemins de fer danois, dont le confort et l'élégance nous étonnent et nous charment au sortir de ceux de France et même de l'Allemagne, offrent aujourd'hui de charmants décors en un goût moderne excellent. L'attention, le soin, apportés aujourd'hui chez ces peuples du Nord à la décoration aussi de maisons d'ouvriers, ou d'édifices destinés à des institutions populaires, me font quelquefois penser que la vraie

Deck, que ces couvertes ont été mises en valeur, dans ces dernières années seulement, mais après que les Danois s'en étaient emparés sur renseignements fournis par Sèvres même, ce qu'ils reconnaissent très loyalement, du reste.

démocratie, celle qui porte un intérêt sincère au peuple, aux pauvres gens, et les sert moins par des paroles et des parades plus ou moins désintéressées, que par des actes continuels, efficaces, très délicats souvent, règne peut-être en ces pays, bien qu'elle n'y soit pas officiellement proclamée, beaucoup plus qu'au nôtre[1].

La *Suède* n'a apporté à l'Exposition aucune révélation brillante de l'Art nouveau, qui cependant la pénètre aussi, apparaît en des constructions très simples, en des maisons de campagne ou en des gares, quelques-unes d'une charmante modernité, et qui plus ou moins trouble aussi, fait hésiter les Sociétés d'art industriel créées pour entretenir

[1]. Parmi les architectes danois que l'Exposition nous a fait connaître et dont il est juste de citer les noms, je signalerai M. *Koch*, qui avait élevé le charmant Pavillon du Danemark rappelant des maisons de campagne du xviie siècle danois, M. *Bindesboell*, qui avait élégamment traité l'entrée de la section danoise à l'Esplanade, et fait aussi des meubles, des reliures, des vases en grès flammé, et travaille pour l'excellent orfèvre de la cour, M. *Michelsen*, M. *Wenck*, qui décore si bien des stations de chemin de fer, et M. *Arne Petersen*, qui avait décoré avec un goût parfait l'installation de l'Agriculture et de l'Alimentation danoises.

Je nommais M. *Michelsen* : charmants ses brocs, ses gobelets, ses pots d'argent, composés pour lui par M. *Bindesboell* et par M. *Slott Möller*.

et maintenir chez les Suédois le respect de la tradition nationale [1].

La Norvège est demeurée plus fidèle qu'aucune des nations scandinaves aux traditions de son art ancien, comme au génie de sa race.

Elle nous a donné ainsi des meubles bien exécutés, et parmi les meilleurs de l'Exposition, dans le style quelque peu transposé et fait plus moderne, de cette admirable ornementation nationale, si curieuse et rare, si robuste, dont ce pays conserve avec l'Islande en certaines architectures, en des ivoires et en des bois sculptés, les restes, je crois, les plus précieux.

La décoration d'une de ses sections avec les beaux et riches entrelacs de ce style scandinave,

[1]. Ces sociétés aujourd'hui très nombreuses, comme les écoles d'art industriel, dans les pays du Nord, en Allemagne, et en Angleterre, et si précieuses pour l'éducation artistique de l'artisan, du peuple même, des femmes aussi, qu'elles attirent surtout vers les industries textiles, nous manquent trop en France. M. *Calmettes*, dans la *Revue de l'art ancien et moderne*, parlant des ateliers nationaux, régionaux, ruraux, de la Norvège, et regrettant, comme nous, que la France n'ait pas d'écoles ni d'ateliers semblables, si bien faits pour que l'art, comme nous devons le désirer, pénètre jusqu'au peuple, M. *Calmettes* dit justement que ces ateliers, qui sans doute ne donnent encore que des produits plutôt médiocres, « préparent du moins des mains habiles pour un meilleur avenir, si du germe moderniste doit jaillir un jour une floraison saine ».

sculptés en un bois teinté de rouge ou de vert, faisait grand honneur à M. *Borgersen* de Christiania. Comment la salle à manger de l'*Association norvégienne des arts et métiers*, avec ses boiseries teintées de vert et ses meubles en acajou rouge rehaussé d'élégantes ferrures vert-de-grisées, n'a-t-elle reçu qu'une médaille d'argent? Je félicite également M. *Borgersen* de sa fidélité à la même tradition en ses meubles, si bien travaillés et solides. C'est en des transpositions semblables de ce style trop peu connu de nous, que l'art de ces pays doit chercher sa vie nouvelle, sa renaissance, et d'assurés succès [1].

Je signalerai en Norvège aussi l'excellence de cet art, qui décidément fleurit en toutes ces régions du Nord, l'art de l'émail. Nous retrouverons l'émail en Russie, et il est de même très brillamment traité par les orfèvres de Christiania et de Bergen, par MM. *Anderson, Olsen, Hammer*, mais d'abord par M. *Tostrup*, de Christiania, dont les émaux translucides sont délicieux. M. *Tostrup* est un artiste d'une imagination délicate, et dont l'exécution est parfaite. Une coupe de lui en émail

[1]. Excellents, dans le même style, les pilastres de la classe norvégienne d'Agriculture, par M. *Knudsen*, architecte, et les entrées de la classe de l'Enseignement, par M. *Bull*, et de la classe des Industries diverses par M. *Torof Pryty*.

bleu transparent était exquise de dessin, de forme, de couleur, se dressant et s'ouvrant sur sa tige comme le calice d'une fleur magique.

Et je citerai encore les belles faïences de M. *Lerche*; les tapisseries de Mme *Frida Hansen*[1], celles plus archaïques de M. *Gehrard Munthe* et de M. *Holmboe*, mais j'ajouterai que j'en aime le dessin plus que la matière et la coloration.

La *Russie* et la *Finlande* nous ont étonnés et charmés. Là, plus encore que partout ailleurs, a justement dans l'art nouveau triomphé la pure tradition nationale. La Russie s'est souvenue enfin des trésors que recélaient son passé et l'âme profonde de ses races. Et la Russie un jour, faisant sa révolution artistique, comme l'Angleterre, s'étonna de voir un monument latin, — remarquable du reste et d'un architecte français de haut mérite, — mais copie encore de Saint-Pierre de Rome, s'élever au centre de sa capitale, comme la cathédrale de sa foi grecque. La Russie, comme l'Angleterre, voulut donc un art nouveau répondant aux sentiments nouveaux et fervents de sa vie patriotique. Et si beau de même que fût le Pierre le Grand de notre *Falconnet*, couronné

1. Qui dirige à Chritiania l'un de ces ateliers formés par des groupements de femmes.

de lauriers, et l'hiver sous la neige héroïquement demi-nu en sa toge d'Empereur divinisé, il ne valut plus dès lors aux yeux des Russes, se libérant des influences occidentales, le robuste et superbe Pierre le Grand, botté, et serrant sa canne d'une main si impérialement et si impérieusement volontaire, le Pierre le Grand du premier sculpteur vraiment génial qu'ait eu la Russie, *Antocolsky*.

En architecture, ce sentiment patriotique créa le style néo-russe très remarquable que l'on peut étudier à Moscou surtout, dans l'Église du Saint-Sauveur, et sur la Place-Rouge, dans le Musée des Antiquités et le nouveau Gastinoï-Dvor. Pour la décoration richement polychrome d'églises[1], de monuments, de maisons, comme à Moscou la maison *Igoumnof*, dans ce style néo-russe, d'ingénieux architectes, d'un goût sûr, ont fait un brillant emploi des revêtements émaillés et de la mosaïque.

Mais c'est dans la musique, je crois, que se révéla d'abord le mouvement artistique national.

La Russie nouvelle avait daigné écouter enfin, émue d'y retrouver la mélancolie, les douleurs, les rêves, par instants les ivresses de sa race ou de ses races, tous ces chants populaires qui pleurent, se plaignent, soupirent, ou soudain exaltés

1. Ainsi à Saint-Pétersbourg l'église de la Nikolaïevskaïa

par la gaîté, la joie de vivre, si follement rient et dansent de la Volga à la mer Noire. Elle avait écouté, étonnée et charmée, ces chants parfois si tristes, de la tristesse infinie des steppes, si désolés de la désolation de ses ciels d'automne ou d'hiver, si tendres, si étranges de toute la tendresse, de toute l'étrangeté particulières à certaines de ces âmes, en cet immense océan d'âmes. Et alors, et après *Glinka*, sont venus les musiciens russes, qui ont voulu redevenir ou demeurer russes d'abord, qui sans doute n'auront pas atteint tout ce qu'ils désiraient, tenu tout ce qu'ils avaient promis, les *Cui*, les *Borodine*, les *Tchaïkowsky*, les *Mousorgsky*, les *Balakhiref*, les *Serof*, les *Rimsky-Korsakof*, mais qui cependant ont créé en musique leur nouvelle école très vivante et active et très glorieuse déjà.

Et la peinture s'affranchit elle-même, chez quelques-uns du moins, des influences étrangères. Mais l'homme, qui dans cet art néo-russe aura le plus fait à nos yeux pour l'art décoratif nouveau, certainement aura été *Vasnetzof*, artiste supérieur, et qu'à l'Exposition, où son œuvre était du reste trop incomplètement représentée, l'on n'a pas su, par une étonnante ignorance de ce qui se fait à l'étranger, reconnaître ni classer à son rang : ce n'est pas à une médaille d'argent qu'un

tel maître avait droit ! Il est pour nous avec *Répine*, *Antocolsky* et cet étonnant *Troubetzkoï*, qui vient de se révéler, — mais ces derniers plus près de l'Occident par leur nature et par leur art, moins que lui fidèles à la tradition antique, semi-orientale de leur race, — parmi les plus admirables artistes de son pays et de l'Europe. C'est à *Vasnetzof* que l'on doit presque tout entière la décoration de l'église Saint-Vladimir de Kieff[1], l'une des gloires de l'art russe contemporain, et là et ailleurs tant de peintures pénétrées du mysticisme religieux ou national le plus émouvant. L'âme antique de la légende russe revit toute en lui. Et ce mystique est encore et d'abord un délicieux maître ornemaniste, un miniaturiste qui semble sortir des couvents du passé.

Plusieurs de ses menus, celui par exemple destiné au banquet du dernier couronnement, sont des chefs-d'œuvre, dans le style le plus pur de l'ornementation russe. Enfin il a décoré et meublé sa maison, son *isba* de Moscou, de la façon la plus neuve, comme aussi la plus traditionnelle et la plus simple, dans le mode rustique; or, de cette maison où tout est de lui, et ce tout composant un

1. Je ne connais de décoration religieuse aussi riche et intéressante, que celle de l'église Sainte-Marie de Cracovie, due au grand peintre galicien, *M. Matejko*.

harmonieux ensemble, est sorti peut-être l'art décoratif si charmant et nouveau qu'aujourd'hui nous voyons fleurir en Russie, et à qui sa victoire en notre Exposition a donné une consécration éclatante. On sait la faveur dont a joui en effet tout le village russe, au nord du Kremlin, dans le Trocadéro. Un maître surtout s'y est révélé, M. C. *Korovine*, peintre, sculpteur, architecte, à qui l'on en doit la construction naïve, robuste et colorée, dans le style populaire septentrional. On lui devait encore, au Palais de l'Asie russe, car il est donc peintre aussi et d'un talent très personnel et très franc, ces paysages décoratifs, dont il a le génie comme notre *Rivière*, la *Vallée de l'Iéniséi*, la *Pêche au Morse*, le *Pays du Soleil de minuit*. Ceux qui ont parcouru la collection des albums de la maison *Mamontof*, qui ont admiré les charmantes balalaïkas de *Golovine*, de *Malioutine*, de la Princesse *Ténichef*, de *Korovine* encore, reconnaîtront combien l'art décoratif chez les Russes a eu raison de venir se régénérer ainsi aux sources mystérieuses et fraîches de la tradition populaire[1].

1. On a vu, au village russe, les broderies sur drap de Mlle *Davidoff*, de Mlle *Hélène Palenowa*, aujourd'hui morte, et qui a été l'âme de cette jeune école, de Mme *Mamontoff*, surtout de Mme *Jakounchikoff-Weber* et de *Golovine*, interprétant d'une façon délicieuse, en application de toile sur toile, des contes populaires. La grande-duchesse *Serge*, par l'encourage-

Un art qui est bien russe et exquis toujours, c'est celui de l'émail, que M. *Owtchinnikoff*[1] et M. *Gratscheff* ont représenté brillamment à l'Exposition.

Je tiens à rappeler aussi avec admiration l'orfèvrerie de M. *Fabergé*, les fastueuses étoffes tissées d'or de M. *Sapojnikof*, et les pièces céramiques de M. *Mamontof*.

Loin de la Russie, comme pour se distinguer un peu d'elle, la *Finlande* nous a offert en son pavillon un très original et pur chef-d'œuvre de décoration et d'architecture. Elle aussi montrait bien tout le parti qui se peut tirer pour l'art le plus nouveau, le plus moderne, de l'art, des traditions du passé, et combien un peuple a raison quand il leur est fidèle, et passionnément s'y rattache. Tout le monde a justement glorifié le rare et délicat artiste qui avait créé ce pavillon, M. *Saarinen*. Toute l'ornementation, à l'extérieur, à l'intérieur, en était curieuse et neuve, harmonieuse de lignes et de couleurs, sobre, parfaite. C'était bien là encore un art tout personnel et lointain, étranger, étrange, et cependant très moderne, où apparaissaient,

ment qu'elle leur a donné, a sa part dans le grand succès de ces tentatives.

1. Chez M. *Gratscheff*, le prince *Boj. Karageorgevitch* avait exposé un charmant service d'orfèvrerie pour enfant.

transposés avec un goût exquis, les réminiscences d'un profond passé, les souvenirs de quelques maisons de paysans fort anciennes ou d'antiques églises de campagne aux campaniles à clochetons.

Une belle illustration que nous attendons avec impatience sera celle du Kalewala par M. *Gallen*, dont les peintures murales de ce pavillon nous révélaient le génie mystique, tout hanté d'héroïques et divines légendes [1].

La *Roumanie*, qui doit à l'Orient et à l'Église grecque son passé artistique, en reprend aujourd'hui les souvenirs, les débris dispersés, comme fait la Hongrie, pour s'en former un art nouveau, du moins en son architecture. La reine de Roumanie qui sait être à la fois poète, artiste et reine admirables, aura présidé et contribué plus que personne, je crois, en son pays, à cette restauration heureuse de la tradition nationale, et non seulement dans l'architecture des églises [2], en celle d'édifices ou

1. *M. Axel Gallen* fabrique aussi à Borgo des meubles dans le style finnois populaire. A signaler aussi les faïences à décor rustique de la Société l'*Iris*, à Helsingfors.

2. C'est certainement à la reine surtout que l'on doit cette belle restauration de la noble et ancienne église d'Argesh par *M. Lecomte du Nouy*, un architecte français, disciple de *Viollet-Le-Duc*. Parmi les architectes qu'anime en Roumanie l'esprit

de maisons, aujourd'hui décorés brillamment parfois d'une polychromie orientale, mais aussi dans l'art exquis de ces broderies, ornant les costumes si pittoresques encore de toutes ces régions[1], et que l'on abandonne, et qui peut-être disparaîtront bientôt, quoi qu'on fasse, avec ces restes encore si adorables du passé, les chants et les danses populaires.

Parmi ces petits pays, qui sont plutôt de grands pays par toute leur histoire, comme par leur activité présente, la *Suisse* se montre à nous très curieuse elle-même de reprendre, pour les renouveler et rajeunir, ses traditions artistiques d'autrefois. On sait l'effort fait par elle en ce sens à la dernière Exposition de Genève, qui nous a révélé, moins bien, moins complètement cependant que ne le font ces étonnants Musées nationaux, nouvellement créés, à Bâle et à Zurich, un art vraiment national, vraiment suisse, et méconnu ou inconnu de nous, un art bien à elle, malgré sans doute plus d'une influence étrangère, celle de l'Allemagne d'abord. Rien n'était plus ori-

nouveau, et qui cherchent à créer un style néo-roumain, je nommerai aussi, en le complimentant, M. *Minco*.

1. L'atelier de Mme *Théodora Pavalesco* est célèbre par ses travaux de broderies.

ginal, plus charmant et souriant que la décoration de ses pavillons de l'Alimentation, et celle de son Industrie horlogère, par M. *Bouvier*.

Ailleurs, je ne vois guère à signaler chez elle, — bien entendu, je ne parle pas de son industrie — que les émaux métalliques cloisonnés sur bois ou sur plâtre, si précieux pour la décoration, de M. *Heaton* de Neufchatel, les soieries de Saint-Gall et d'Adlissweill, qui méritent de la part de nos industriels lyonnais, avec une estime jalouse pour leurs inquiétants rivaux, un redoublement de vigilance, et plus d'attention donnée au renouvellement nécessaire aujourd'hui de toutes les formes d'art, et des travaux de l'École des Arts industriels de Genève.

Glorieux, triomphant toujours est l'étonnant peuple japonais! Nul si longtemps n'aura gardé une telle maîtrise en tous les arts de la décoration! Le *Japon* pour nous n'en est-il pas aujourd'hui encore l'une des grandes écoles, et vraiment que ne lui devons-nous pas, depuis ces jouissances d'art que les Goncourt ont les premiers peut-être goûtées et fait goûter, jusqu'à ce sens plus délicat et subtil, apparu chez nos artistes, de la couleur et de certains aspects de la nature, enfin, jusqu'aux présents succès de notre céra-

mique? Ce peuple admirable et qui se manifeste aujourd'hui aussi artiste en l'art de la guerre qu'en les autres, qui sait être à la fois souriant et grave, héroïque[1] et charmant, ce qui peut-être ailleurs ne s'est vu qu'en France, ce peuple qu'il nous faut ainsi profondément remercier et aimer, vient donc de remporter encore à notre Exposition la plus brillante des victoires.

S'il est un pays où la tradition nationale doive être à jamais gardée, respectée, honorée pieusement, on reconnaîtra que c'est celui-là. Que deviendra en effet l'art exquis des Japonais, comme du reste celui de tous les peuples d'Orient, — et nous le savons trop — au contact de notre art, de notre industrie, de notre civilisation occidentale, par certaines de ses laideurs justement barbares à leurs yeux? L'art japonais, moins pur depuis quelque temps, révèle trop déjà une certaine corruption qui vient de nous. Le cosmopolitisme, ce qui était fatal, l'a touché, et il le touchera plus encore. On en sent partout l'influence, qui lentement, mais sûrement, le pénètre; et avec mélancolie l'on pense qu'à chaque infiltration nouvelle, à chaque goutte en plus

1. Et cet héroïsme, il le prouvait encore en l'aide que le premier il donnait à nos compatriotes dans le drame sanglant et terrible joué hier à Pékin.

de ce virus, de ce sang étranger, — et cela donc ne se peut éviter, — c'est la fin, la mort qui commence de cet art exquis.

Malgré les signes d'une décadence déjà certaine, l'art japonais vient de témoigner à nouveau de son incomparable maîtrise en des œuvres toujours admirables ou adorables de charme, de fantaisie ou de parfaite beauté.

Rappellerai-je les soies brodées de ces merveilleux artisans et artistes, M. *Kobayashi* et M. *Iida* de Kioto, à la fois observateurs minutieux et interprètes émouvants de la nature? Là aussi l'influence de l'Occident se montre sensible, mais pourtant je ne la puis regretter. Car ces broderies sont de vrais et grands tableaux, où l'impressionnisme d'autrefois a fait place à l'art précis, achevé, trop fini peut-être, des paysagistes hollandais, anglais ou français; mais, bien que différente de celle du passé, cette traduction de la nature n'est pas moins toujours étonnamment juste et artiste. Quel miracle, ce sombre et froid paysage d'hiver, mélancolique, douloureux, où, sous la brume qui tombe, sous la pluie qui cingle, près d'un fleuve aux eaux grises, se courbent, frissonnent comme des âmes, les roseaux et les saules ! Et ces nuages, ces grands nuages dont la mobile architecture se dresse sous la nuit, creusant entre

eux une sorte de vallée pâle, qui prend sous les lueurs lunaires des apparences de lac ou d'étang endormi; enfin ce fleuve qui, d'un lointain horizon, descend tout souriant et brillant sous le soleil printanier, bordé de hauts arbres chargés de fleurs, tels que d'énormes bouquets blancs!

Mais je ne puis tout décrire, et il faudrait ici tout ou presque tout rappeler.

En l'art de leurs soieries, de leurs ivoires, de leurs laques, de leurs incrustations, du travail des métaux[1], les Japonais restent donc supérieurs et inimitables toujours.

Entre leurs porcelaines, leurs faïences, leurs grés flammés et les nôtres d'aujourd'hui, la distance paraît moins grande qu'autrefois : c'est à notre honneur; ils n'ont pas reculé, ou ont peu reculé, c'est nous qui avons su les rejoindre.

D'autres pays orientaux figuraient aussi à l'Exposition, qui s'y montraient eux-mêmes très heureusement et justement fidèles à leur art national; et du reste nul autre art que l'art

1. Il est impossible de ne pas rappeler aussi, parmi les bronzes d'art et les ivoires japonais, les singes de *Shiguejiro* et de *Tsurayoshi*; une tête de mort de *Sugioura Yukimuni*; les baigneuses au bord de la mer de *Sano Kashiti*, et la jeune femme noyée et son sauveteur de *Oumino* de Tokio.

oriental, il me semble, ne peut être admis en Orient ; ce serait fou, ce serait barbare que de vouloir lui substituer les nôtres. Mais de cette barbarie ou de cette folie, en Algérie, comme en Égypte, et aux Indes, les conquérants ou les prétendus protecteurs sont trop souvent coupables[1].

Rien ne doit être plus jalousemnnt gardé par un peuple, comme par un homme, que sa personnalité, son originalité propre. Et cependant l'on arrive à reconnaître que tout le monde a raison, du moins parmi les vrais artistes, les nationalistes d'abord, pour qui je ne cache pas ma grande sympathie, et parfois ceux qui ne le sont pas ; que l'art a raison, qui se reconnaît et veut garder une nationalité, une patrie, et aussi parfois celui qui s'affranchit d'elles.

Je me résume :

L'Exposition de 1900 me paraît avoir affirmé, consacré la victoire, sur certains points éclatante, sur d'autres indécise encore, de l'Art nouveau.

Art nouveau, en effet, ces merveilles que j'ai

1. Aussi doit-on être reconnaissant envers des artistes tels que M. *Valauri*, à Constantinople, qui en son architecture très moderne fait revivre, avec un talent remarquable, les traditions du bel art musulman.

rappelées, de la joaillerie, de la bijouterie, de l'orfèvrerie, de la verrerie, de la mosaïque, de la céramique, françaises ou étrangères, surtout françaises.

Et art nouveau d'abord, l'art de ces architectes et décorateurs qui, redevenus ou restés fidèles à leurs traditions nationales, ont su de vieux thèmes nationaux plus ou moins délaissés tirer tant de variations neuves, admirables ou charmantes.

Art nouveau, l'œuvre de *Dutert*, la Galerie des Machines, et ce Pont Alexandre, de *Resal*, grandiose aussi par son audace, sa largeur, sa force, mais diminué plutôt par son décor architectural, emphatique et médiocre.

Art nouveau, celui de nos architectes, tels que *Sédille*, *Magne*, *Formigé*, qui, après les précurseurs, après *Labrouste*, après *Vaudremer*, ont su, impatients aussi de nouveautés, mais avec talent, avec goût, avec ingéniosité, introduire le fer, la céramique dans la structure, l'ossature visible, le décor de l'édifice et de la maison modernes[1].

Art nouveau, celui de ces architectes d'Angle-

1. Très remarquables, dans le Pavillon de la Grèce, un chef-d'œuvre, les ajourages des tôles par M. *Magne*, l'architecte, qui cherche ainsi, comme M. *Formigé*, à demander au métal même des éléments de décoration. Parmi les constructions en fer, à noter encore les charmantes serres à absidioles de M. *Ch. Gautier*.

terre, de Belgique, d'Amérique, artistes de grand talent et trop peu connus de nous, libres de tout enseignement classique, peu faiseurs de versions grecques ou latines, mais en profonde, en entière communion avec la vie moderne, et qui ont créé d'un goût délicat et sobre, non imité toujours par leurs imitateurs, une œuvre originale et neuve, et le plus souvent excellente, une architecture jeune, colorée, bien de leur pays et de leur temps.

Art nouveau, ces papiers peints, ces tentures [1], ces étoffes qui, dans nos intérieurs, avec leurs couleurs claires, font chanter tant d'harmonies exquises, et font s'épanouir sur nos murs toute une flore et une faune nouvelle et délicieuse.

1. Ailleurs qu'en Angleterre, parmi les dessinateurs de ces papiers peints, je tiens à signaler, en France, MM. *F. Aubert, Dufrêne, Tetrel, Lovatelli, Ruepp, Couty*; MM. *Eckmann, Leistikow, Läuger, Pankok, von Brauchitsch*, en Allemagne; et en France, parmi les dessinateurs de tissus de tentures, MM. *Aubert* encore, *Verneuil, Prouvé, Gillet, de Latenay, Colonna, de Feure*, et Mlle *Jeanne Fermay*, Mlle *Deprad*, Mlle *Rault*. A noter aussi la rénovation du tissu imprimé chez MM. *Duplan*, de Lyon, *Besselièvre* de Rouen, *Jolly Sauvage*, à Paris; mais plus modernes que les Lyonnais semblent les Stéphanois en leurs taffetas et leurs rubans.

Admirables toujours sont nos maisons de Lyon, et ainsi celles de MM. *Arthur Martin*, de *Bouvard* et *Burel*, de *Chatel et Tassinari*, de *Lamy et Gautier* en leur reproduction de toutes les étoffes d'autrefois pour appartements. M. *Henry*, M. *Chavent* se montrent plus modernes, et font plus volontiers appel aux dessinateurs de l'école des Beaux-Arts, ce dont je les félicite.

Art nouveau, ce livre comme l'ont décoré *Grasset*, et *Dinet*, *Tissot*, *M. Leloir*, *de Latenay*, parmi nous, *W. Morris* et *W. Crane*, d'autres encore en Angleterre, et en Allemagne, certains artistes de Berlin ou de Munich, et de Moscou, en Russie.

Art nouveau, les reliures de quelques-uns de nos maîtres français, ou celles de certains Anglais et Américains[1].

Art nouveau, l'affiche, puisqu'il faut l'affiche en ce temps d'obsédantes publicités, l'affiche, du moins telle que *Chéret* l'a créée, telle que l'ont interprétée et l'interprètent après lui en Angleterre, en Amérique, en Belgique, ou parmi nous, tant d'artistes d'une imagination, d'une fantaisie rares, l'affiche avec ses amusants caprices de tons, d'harmonies et de lignes, par-

1. Je rappellerai, en France, les reliures admirables de *Henri-Marius Michel*, et celles de *Mercier*, de *Cl. Meunier*, de *Ruban*, de *Cuzin*, de *Magnin*, les reliures mosaïquées de *Prouvé*, *Martin*, *Wiener*; en Angleterre, celles de *Combden Sanderson*, de *Zœhnsdorf*, de *Bagguley*; mais je signalerai surtout les charmants dessins pour reliure sur toile ou sur cuir dus à *W. Crane*, *Selwyn Image*, *Combshaw*, *Reginald Knowles*, *Laurence Housman*, *P. Woodroffe*, *Turnbayne*, *Kockrill*, miss *Marie Houston*; en Amérique, ceux dus à *Breadley*, *Louis Rhead*, *Goodhue*, Mrs *John Lane*, *Margaret Armstrong*. En Danemark, à noter aussi les reliures d'*Anker Kyster*, de *Jerndoy*, et les papiers de garde de *Heilman*, et, en Finlande, celles de Mme *Vallgren*. On sait les mérites de la Société du Livre à Copenhague

fois sa grâce et sa beauté, ou ses feux d'artifice, ses fanfares, ses violents, ses fulgurants appels de couleurs[1].

Art nouveau, l'estampe de *Rivière*, cet admirable interprète du paysage français ou parisien, qui, dans la simplicité de ses images, met parfois plus de vérité, de poésie sincère et troublante, que je n'en trouve en l'œuvre de maîtres classiques très fameux, et qui, par leur merveilleux rendu, leur coloration si juste, leur impressionnisme éloquent, rappelle, s'il ne les dépasse, les Japonais mêmes, ses inspirateurs.

Art nouveau, l'art de ces petits maîtres de la statuaire, dont les gracieuses fantaisies, les figurines légères, effrontément se suspendent, s'accrochent, ou s'étendent, souples et nues, sur toutes choses, coupes, vases, objets de bureau, ou qui cisellent des sujets plus graves dans le bronze, le

1. En France, après le maître et créateur *J. Chéret*, je rappellerai *Grasset, Boutet de Monvel, Mucha, Clairin, Steinlen, Willette, Grün, Toulouse-Lautrec, Caran d'Ache, Hugo d'Alesi, Orazi, Gervais, Berthon, Pal*; en Angleterre, *Dudley Hardy, John Hassal, W. Crane, Heywood Sumner, Herkomer, Aubrey, Bearsdley, Hal Hurst, Yendis, Poole, Eug. Penfield, les frères Beggarstaff, Raven Hill, Greiffenhagen, Stanley Wood, W. True;* en Amérique, *Louis Rhead, Ethel Read, W. Bradley, W. Carqueville, G. Woodbury, G. Wharton Edwards*; en Belgique, *Crespin et Duyck, Cassiers, Privat Livemont, H. Meunier, Rassenfosse, Donnay, L. Dardenne*; et j'en passe.

marbre, l'ivoire : je rappellerai parmi eux le délicieux *Vallgren*, *Aubé*, *Larche*, *Caron*, *Peyre*, *Léonard*, *Fortini*, en France, *Samuel* en Belgique, *Gurschner* à Vienne, Mme *Burger-Hartman* en Allemagne, et je n'ose ajouter, à force d'admiration pour lui, ce petit maître encore, mais qui est un si grand maître, M. *Th. Rivière*.

Art nouveau, enfin, tout ce mobilier de *modern style*, mais ici art qui hésite et qui cherche plus qu'il n'a trouvé, a promis plus qu'il n'a tenu, étonne, choque trop souvent le goût et les yeux, comme les fameux gilets rouges de certains romantiques, compromet ainsi aux regards de beaucoup ce passionnant mouvement d'art contemporain, fait douter, mais à tort, de lui et de son avenir.

Le mobilier n'a pas jusqu'ici en effet rencontré l'homme de génie, qui, en le renouvelant, définitivement l'impose ; il n'a pas eu, comme la bijouterie, son *Lalique*, comme la verrerie, son *Gallé* ou son *Tiffany*.

Devant beaucoup de ces meubles, je vois une mode plutôt qu'un style en ce prétendu *modern style*. La juste proportion, l'élégance vraie des lignes, la simplicité, le goût, le confort aussi leur font trop souvent défaut.

Je reconnais le grand talent de M. *Gallé*, qui même a plus que du talent, qui a du génie, et la grande ingéniosité, et les laborieux efforts, et le plus souvent la belle exécution de MM. *Plumet et Selmersheim*, de M. *Majorelle*, de M. *Gaillard*, de M. *de Feure*, de M. *Colonna*. Et cependant je crois n'avoir été pleinement satisfait en cette exposition de notre mobilier nouveau¹, que par un buffet de M. *A. Charpentier*, qui décidément excelle en tout ou presque tout ce qu'il entreprend, et par quelques meubles encore des artistes que je viens de nommer, mais quand ils restent simples, ainsi par des tables à thé de M. *Gallé*, qui sont exquises : je ne parle pas de ses marqueteries, partout et toujours des merveilles².

Le placage décoratif de la plupart de nos meubles nouveaux est trop riche. On abuse quelque peu de la stylisation de la plante, comme aussi de la teinture des bois de placage en marqueterie. Le meuble est trop surchargé, trop hérissé d'ornements végétaux, trop débordant de symboles,

1. Je dis: le mobilier nouveau ; il est bien entendu que je ne parle pas ici des reproductions parfaites de mobiliers anciens, où excellent certaines maisons, comme, par exemple, celle de M. *Linke* en ses admirables meubles Louis XV ou Louis XIV.

2. J'ai vu dernièrement de M. *Landry* des meubles charmants, très sobres de décoration, et de lignes élégantes et pures. Ai-je à rappeler certains beaux meubles de M. *Dampt*?

d'idées, de poésie ! Cependant un meuble n'est pas un poème ni un sonnet. Quand on contemple ce mobilier, on craint que le sens ne soit perdu de la simple et pure ligne décorative et de la coloration juste, comme perdu aussi celui des harmonies et des ensembles décoratifs[1]. Cet art nouveau, je le voudrais plutôt, on le devine, noble, élevé, sobre, très pur ; mais que peut mon désir, et comment l'art de notre époque aurait-il les qualités qui trop souvent nous manquent ? L'art est plus ou moins toujours l'expression de son temps, et cet art nouveau, en quelques-unes de ses manifestations, a par trop reproduit le détraquement du nôtre. Il faut que les hommes de goût ne cessent de réagir, de se révolter contre toutes ces erreurs, ces outrances, ces folies, ou ces niaiseries de leur époque[2].

Du reste n'en est-il pas ainsi de tout mouvement nouveau, toute révolution ou réforme apportant,

1. Oui, n'est-il pas perdu le sens, le goût des belles formes simples, qui ont leur beauté en elles-mêmes, et « dont quelques-unes, selon l'heureuse expression de M. *Roger Marx,* se transmettent de génération en génération comme un chant ? »

2. Là encore, comme le disait si bien M. *de la Sizeranne,* en un récent article, les réformes morales devraient tout précéder : celles de l'art comme les autres, politiques, sociales, économiques. C'est beaucoup et sans doute trop demander, et vraiment il faudrait trop attendre.

roulant pêle-mêle du bon et du mauvais, de l'excellent et du pire?

En l'ameublement, toutefois, ce qui bien souvent déjà est excellemment traité, c'est la nouvelle bibliothèque, la bibliothèque étagère, portant avec les livres ces bibelots, statuettes, pièces de céramique ou de verrerie, aujourd'hui non moins nécessaires à nos yeux que les livres à notre esprit. Ce qui est excellent encore, et est acquis et restera, et est bien du *new style*, c'est l'armoire à glace, telle que les Anglais l'ont établie, et généralement tout le décor du cabinet de toilette, avec sa glace à cadres d'étagères, pareille au *chimney glass*, nouveauté aussi due aux Anglais, et que l'on gardera; et c'est le décor de la salle de bains (que l'on se rappelle celle exquise de *Charpentier* et d'*Aubert*, avec ses revêtements de faïence décorés de fleurs d'eau et sa frise de fines baigneuses nues).

C'est le décor enfin, tel que les premiers l'ont su composer et supérieurement traiter les Anglais, de la cheminée, du foyer, en leur encadrement de briques ou de tuiles émaillées, de bois, de cuivre éclatant ou d'onyx. Mais les jours de la cheminée, du foyer, sont malheureusement comptés, et ce décor disparaîtra de la maison future.

C'est encore une nouveauté, la lumière, la clarté

rendues à nos intérieurs, jadis trop souvent sombres et trop sombrement tapissés ; et l'hygiène s'accorde heureusement ici avec l'esthétique.

L'art nouveau, en effet, et peut-être pour la première fois depuis l'antiquité, rend à l'hygiène la place qui lui est justement due dans tout l'aménagement, toute la décoration de l'édifice, ou de la maison[1].

Art nouveau encore, acquisition excellente et définitive, les applications vraiment magiques de l'électricité, que l'on n'a pas épuisées toutes, et qui se prêtent à tous les besoins de l'éclairage[2]

[1]. J'ai été très heureux de voir, à l'Exposition, le *Touring Club* s'occuper de cette question digne du plus vif intérêt, l'hygiène de l'hôtel ou de l'auberge, en quelques provinces et à Paris, trop souvent fétides. Cette hygiène ne demande du reste que moins de surcharge, plus de simplicité en la décoration de ces hôtels ou de ces auberges. Dans la chambre, dont tout, parquet, murs, meubles, rideaux, peut être lavé, on supprime les ciels et les rideaux de lit, les tentures, les portières, les tapis fixes. Quand on voit la propreté de certains pays du Nord, on sent qu'une certaine beauté réside en elle, et que l'esthétique a le devoir aussi de s'intéresser à cette qualité ou à cette vertu très humble.

[2]. Je voyais ces jours-ci des lustres électriques en cuivre élégamment dessinés par M. *Spiegel*, le directeur, je crois, de la *Maison moderne* à Budapest. En France, les fabricants, instruits par les Anglais, ont fini par adopter des suspensions et des appliques plus légères. M. *Jean Dampt* et M. *Truffier* avaient à l'Exposition des lustres électriques charmants, dignes enfin de l'art français.

et qui ont nécessité déjà la transformation des lustres, si bien traités, je l'ai dit, d'une façon neuve, en Allemagne, en Angleterre, en Amérique, et la transformation de la lampe si variée d'aspect, de forme, de clartés aux mains de *Tiffany*[1].

Que de promesses en vérité pour l'art de l'avenir, que d'indications pour lui, en sa poursuite de nouveautés, j'entrevoyais çà et là parmi tant d'erreurs, quelquefois d'horreurs, à travers toute l'Exposition! Même en l'incohérence de la Porte dite Monumentale un motif était charmant et à garder : ces cabochons de verre, ces pierres lumineuses qui la constellaient. Dans l'art futur du décor lumineux, décor qui fut plutôt manqué et plutôt médiocre en ces fêtes du soir à l'Exposition, le plus souvent sans éclat, sans joie, navrantes, que ne peut-on attendre des lumières électriques et de leurs colorations changeantes, se jouant et se mêlant comme en l'art prestigieux de la *Loïe Fuller*, encore un art nouveau? Sans doute, en leur emploi, comme en celui de toute polychromie, il faudra un goût sûr, et beaucoup de mesure,

[1]. Dans ce beau passage établi au milieu du Palais des armées de terre et de mer, cette voûte de style romain et césarien, dont je suis heureux de pouvoir féliciter l'architecte, était admirable, la nuit, ardemment éclairée par les lampes électriques piquées entre les caissons.

de modération, qualités plutôt rares à notre époque.

Que ne pourrait-on faire aussi avec quelques-uns de ces motifs, mais discrètement traités, je le répète, traités par de vrais artistes, que fournissait le Palais lumineux, ce kiosque affreux avant la nuit. Il serait par exemple à reprendre et développer, celui de ses escaliers de verre dont la transparence, dont les lueurs laiteuses, rappelaient des onyx traversés par le jour, et tels qu'on en voit aux fenêtres de San-Miniato, ou par réminiscences du décor antique, en l'atelier néo-romain, à Londres, d'*Alma Tadema*. Des intérieurs pourraient être ainsi féeriquement éclairés par des verres opaques habilement et doucemens teintés, prenant des apparences d'onyx, de jades, de pierres rares, en même temps que le *favrile glass* de *Tiffany*, les lampes de *Gallé* ou de *Daum* y joindraient leurs lueurs charmantes ou leurs irisations magiques.

Grâce aux opérations de la science[1], se mettant au service des vrais artistes, non moins que des

1. La science, qui a tant fait depuis des années pour les arts du feu, vient de doter encore l'industrie et l'art de deux belles substances décoratives : l'*opaline*, créée par Saint-Gobain, qui fait aux salles de bain un si doux revêtement bleu, et cette pierre très dure, très résistante, le granit de verre que l'on pourrait teinter, la pierre de verre de *Garchey*.

ingénieurs, l'avenir, s'il le voulait, pourrait donner à l'homme des joies d'art inconnues, ni soupçonnées encore, même de Rome, même de Byzance, de la Renaissance ou de l'Orient magnifique.

Art nouveau enfin ou nouveauté tout au moins, cette charmante maison ouvrière[1], dont le décor intérieur était malheureusement banal, élevée par la Compagnie anglaise, la *Sunlight*, et cette maison ouvrière allemande, et cette maison de convalescence pour les ouvriers de la fabrique *Krupp* à Bensdorf : et où était la maison française ainsi décorée et plaisante? Et ces maisons, en un pays de démocratie, n'eussent-elles pas dû occuper l'une des places d'honneur, en pleine Exposition, au lieu d'être reléguées au désert du Parc de Vincennes?

Car nous voulons, et c'est vraiment l'une des tendances encore de l'Art nouveau, nous voulons donc que l'art soit distribué à tous, comme l'air et la lumière, et nous voulons qu'il soit partout, dans la maison de l'artisan comme en la nôtre, et à l'école comme au collège, comme en toutes ces casernes universitaires, généralement si laides et lugubres toujours, comme à l'hôpital même, et

1. Par MM. *Lever* frères.

dans nos gares, partout enfin où s'assemble une foule humaine, et surtout peut-être une foule populaire.

L'art partout, en tout, pour tous, voilà donc aussi la juste ambition de l'Art nouveau, très démocratique en ce sens.

Et la nécessité de l'art décoratif se fait pour nous d'autant plus impérieuse et pressante, qu'au sortir de temps aristocratiques, glorieux de faste et de richesse, nous sommes entrés dans la démocratie, c'est-à-dire dans le règne non d'une élite, mais de la foule, mais du nombre, et ainsi de la moyenne ou médiocrité (c'est le même mot), du médiocre, quand ce n'est pas du trivial ou du vil.

Dès lors avec plus de soin et d'ardeur, plus de vigilance que jamais, travaillons à parer, à orner cette vie qui serait en vérité trop laide et misérable sans l'art, le rêve, la vertu, (une sorte d'art elle-même supérieur), la vie de cette étrange race humaine, toujours et aujourd'hui surtout à la fois si basse et si grande.

Ce qu'il faudrait trouver, c'est un style qui s'applique aussi bien à la maison de l'ouvrier qu'à toute autre, et que M. *Serrurier-Bovy* semblait avoir cherché, quand il décora cette maison d'artisan exposée jadis à la *Libre esthétique*, et qu'il

est coupable de ne nous avoir pas remontrée. Une grande simplicité dans la ligne et la couleur, nécessaire à une telle décoration, y régnait, et comme un principe que jusqu'ici, dans le mobilier moderne, l'Art nouveau n'a malheureusement pas suivi, mais auquel peut-être il saura revenir.

Ainsi nous avons vu se produire dans l'Europe entière un large mouvement d'art nouveau, dont nous avons le droit de beaucoup attendre, qui déjà nous a beaucoup donné, mais sans nous donner encore tout ce que peut-être nous espérions de lui. D'abord il n'est qu'à ses débuts; puis nous sortons à peine de ce mal singulier, qui pendant près d'un siècle a été général en Europe, la paralysie presque complète du sens artistique et même du goût de la décoration. Regardez, pour bien saisir l'importance de ce mouvement, de quelle attention il est suivi par le public[1]. Voyez tous ces journaux qui partout s'éditent, s'intéressant à ses efforts, l'observent, et l'encouragent, dont ses *reporters* devraient être un peu plus et un peu mieux ses guides : en Angleterre, c'est le

[1]. Et il suffit encore, pour s'en convaincre, de compter en Europe tous ces artistes de talent, si nombreux, qui se rattachent au mouvement nouveau, et dont j'ai à dessein donné, accumulé les noms en cette étude.

Studio, l'*Artist*, le *Magazine of Art*, et des journaux d'Architecture ; en France, c'est l'*Art et décoration*, l'*Art décoratif*, le journal de *la Maison moderne*, la *Revue d'orfèvrerie*, les *Modes*, la *Revue des Arts décoratifs*, la *Revue Encyclopédique* ; en Allemagne, *die Kunst* de M. *Bruckmann* de Munich, *die Kunst und Dekoration*, *die Kunst ù. Kunsthandwerbe* de Vienne, *die Innen Dekoration* de Darmstadt[1], et la Russie elle-même a les siens. N'est-ce pas un réveil général, comme une véritable renaissance pour tous les arts de la décoration ?

Et nous, Français, nous venons de remporter sans doute une nouvelle et grande victoire artistique. Mais c'est le péril de toutes les victoires, que le contentement vaniteux, la sécurité, l'imprévoyance, qui les suivent. Plus que jamais travaillons et luttons, et instruisons-nous de ce qui nous manque, et ne manque pas ou manque moins ailleurs. Cette victoire du reste n'était pas complète ; et ce que l'Exposition aura montré aussi, ce sont les progrès, ce sont les efforts, c'est la haute valeur de nos rivaux. Sachons donc bien ce qui se fait hors de France, et apprenons à nettement juger et l'étranger et nous-mêmes.

1. Dont l'école décorative est soutenue, dit-on, par l'Empereur d'Allemagne.

Malgré l'excellence de quelques-uns ou de beaucoup de nos artistes, je crois voir parmi nous, moins fervent, moins répandu qu'en certains pays, le continuel souci de l'art, du beau, de l'élégance véritable, riche ou simple. Ce souci, j'en conviens, est quelque peu traditionnel à Paris ; mais ailleurs, en nos provinces ? Et, dans Paris même, est-il général [1] ?

1. Nous avons cette prétention de nous croire ou de nous dire toujours le peuple le plus artiste du monde. Or, nous tolérons les abominations que voici, et contre elles nul ne proteste et ne crie, nul ne les paraît voir. Arrêtez-vous au milieu de la place de la Concorde, admirable encore et quand même, et regardez le Ministère de la Marine et le Garde-Meuble. Sur ces deux œuvres, très belles, très nobles de l'architecte Gabriel, vous voyez une horrible végétation, une forêt de tuyaux de cheminées, qui a poussé, pousse un peu plus touffue chaque jour, coupant la ligne droite des terrasses, se hérissant affreusement sur le ciel. A cette ferraille s'ajoute encore sur le Garde-Meuble un jardin suspendu! Or, ces hauts champignons noirs s'étendent sur toutes les toitures de la rue Royale, comme de la rue de Rivoli, sur toutes nos toitures parisiennes, et l'on se demande comment en un siècle nos architectes n'ont pas su trouver une autre formule pour nos cheminées que celle fournie par des fumistes! Nos toits de Paris sont avilis par ces tuyaux de tôle, comme par leurs couvertures de zinc ; et je crois qu'en aucune ville du monde vous ne voyez cela : dans les pays du nord l'on se chauffe aussi cependant, et en bien des villes le toit est l'un des charmes de leur décoration. Nos architectes ont laissé se perpétrer le même outrage sur nos plus classiques monuments, sur le fronton grec ou romain, par exemple, de la Chambre des députés, à laquelle je tiens peu du reste, sur la galerie du Louvre, à laquelle je tiens davantage. Quand nos architectes ont protesté, parlant avec sévérité, avec hauteur, en prêtres du beau, contre l'érection de la Tour

Rendons-nous bien compte que la France n'est plus, comme autrefois, la seule nation en Europe, faisant preuve de goût et artiste. La culture artistique est intensive aujourd'hui en Angleterre, en Allemagne, en Autriche. Voyez en Allemagne et en

Eiffel, que certes je ne défendrai pas, et contre la traversée de nos rues par des fils du télégraphe ou du téléphone, que l'on voit, en d'autres villes, rayant le ciel, comme des portées de musique, dont les moineaux et les hirondelles par moments semblent les noires ou les croches, messieurs les ingénieurs avaient beau jeu pour répondre ; ils n'avaient qu'à montrer, entre autres, ces laideurs que je viens de rappeler.

La nécessité de ces cheminées est la condamnation vraiment de cet art gréco-latin, que nous avons adopté pour la France au xviie et au xviiie siècle, sous l'influence de l'École de Rome, qui nous fut si funeste. malgré le génie ou le talent, et bien français, de nos architectes d'alors. Eux du moins avaient un sens parfait des proportions, des lignes. Voyez ce seul bijou d'architecture qu'est le Trianon de Gabriel, et toute son œuvre, et celle des architectes du siècle précédent, dont les nôtres sont aujourd'hui si loin !

Mais je n'ai pas tout dit, et ne dirai pas tout. Hideux aussi, barbares, impudiques, ces édicules, si chastement et si solidement blindés, qui de très près se succèdent en certaines de nos voies, et qui se sont adjoint, plus grossiers encore, étranges, carrés, massifs, avec une enseigne ineffable, des monuments pour dames! Tout cela est sauvage, n'appartient qu'à nous, ne se voit qu'à Paris, le déshonore. Que l'on se hâte de jeter bas ces abominables laideurs, et que l'on adopte le système de Vienne ou celui de Londres.

Quelques mots encore. Un élément primordial de beauté pour l'architecture extérieure est la netteté de sa silhouette, la précision de ses contours. Pour n'avoir pas à recommencer tous les 14 juillet les canalisations du gaz qui servent à illuminer nos monuments parisiens, les imposte, les frontons, les maîtresses

Autriche tous ces centres d'arts appliqués, Berlin, Munich, Vienne d'abord, et Carlsruhe, Darmstadt, Hambourg, Crefeld, Stuttgard, Heidelberg. Voyez toutes ces associations artistiques si nombreuses dans les pays du Nord, en Finlande, en Russie

corniches des façades sont émoussés par des kilomètres de boudins à trous, qui en suivent vaguement les contours, s'arrondissent à la rencontre des angles avec la grâce d'un bâton que l'on tord, forment ainsi comme un cadre vil autour de ces monuments et de leurs motifs d'architecture.

Veillons sur Paris, il en est temps, et à ce propos que l'on me permette une digression dernière.

Une idée glorieuse, à l'honneur, je le reconnais, des organisateurs ou de l'un des organisateurs de l'Exposition, a été d'avoir fait de la Seine le décor principal et central de cette ville magique, de cette ville de rêve, qui s'est élevée un moment sur ses bords. Je les félicite ou le félicite d'avoir compris l'incomparable beauté de ce fleuve, certainement le plus beau entre ceux qui traversent les capitales de l'Europe. Pour quiconque s'occupe et se préoccupe de l'esthétique des villes, il y a deux merveilles à Paris, il y a la Place de la Concorde, avec la perspective surtout qui s'étend vers l'Arc de Triomphe, et il y a la Seine, depuis le pont d'Austerlitz jusqu'au Point du Jour. Pascal a dit : Les fleuves sont des chemins qui marchent. Nulle voie qui marche, nulle voie au monde, et pas même l'antique voie triomphale la *Via Appia*, n'égale, n'a égalé la gloire de notre Seine. La Néva est superbe, et superbe aussi la Tamise le long du fier Parlement d'Angleterre, mais l'une et l'autre, trop larges, n'ont pas la proportion parfaite de notre Seine adorable, si française encore par cette juste proportion elle-même, et le charme de sa grâce fuyante. Verte ou bleue, comme ne l'est pas la Tamise, comme seule l'est la Néva, elle est, plus qu'elles deux, vivante, frissonnante, animée tout le jour. Et la nuit, elle est l'émerveillement, la joie des aquarellistes et des peintres avec ses reflets multicolores, ses vagues colonnes lumineuses, qu'en la moire sombre de ses eaux projettent et font

même, comme en Suède, en Norvège, en Danemark, et qui vont au peuple, elles ont le souci de l'assistance par la beauté[1].

trembler, zigzaguer, les yeux verts ou rouges de ses *mouches*, ou les lanternes de ses ponts.

La Seine est bien l'honneur de nos paysages parisiens. Aussi, ce paysage encore, le faut-il défendre avec une piété vigilante, comme une Société qui se crée va protéger nos forêts, nos rochers, nos montagnes. La municipalité parisienne, qui semble avoir enfin, c'est presque nouveau, des préoccupations artistiques, qui commence a comprendre qu'il existe une esthétique des villes, et que eur beauté importe à leur prospérité, aura certes beaucoup à faire (lire dans l'*Illustration* du 30 mars l'article de mon ami *de Souza*): car il s'agit de s'opposer, et avec fermeté, à l'enlaidissement de Paris, qui se continue, s'aggrave, sera irréparable comme la vieillesse, si d'énergiques volontés et de justes réglementations n'interviennent. Eh bien, je voudrais qu'au moins et d'abord l'on respectât la Seine, que l'on fît de la Seine, qui a déjà au long de ses rives Notre-Dame et la Sainte-Chapelle (et Notre-Dame et la Sainte-Chapelle, à mes yeux, valent le Parthenon), et qui a le Louvre et la Place de la Concorde, une œuvre d'art étonnante, comparable au Grand Canal de Venise, mais combien supérieure au Grand Canal lui-même, puisque l'eau de Venise est morte, et que celle de la Seine est vivante, et non seulement de la vie du présent, mais de toute celle si glorieuse et si passionnée du passé. Qu'aucune laideur n'ait donc la possibilité de se dresser ou de s'établir sur ses bords; et pour cela qu'ils aient leur législation spéciale, comme la Place Vendôme, comme la Place des Vosges, comme la Place de la Concorde et les Champs-Élysées, je l'espère, ont leur legislation, leur réglementation particulières. L'heure est venue, en effet, de ces préoccupations, et de ces combats à livrer, que commencent du reste à engager beaucoup de vrais Français et de vrais Parisiens, pour le beau, et pour la patrie, grande ou petite.

1. Voir de M. *Marius Vachon* dans *L'Art décoratif*, et à propos du merveilleux musée national bavarois, dû à M. *Seidl*, un excellent article sur les musées et les écoles d'art à l'étranger.

Donc regardons souvent par delà nos frontières, et cependant ne copions personne. Gardons d'abord ou reprenons pieusement la tradition française. Le goût d'une juste proportion, d'une ordonnance parfaite, d'une certaine simplicité dans la ligne, d'une parfaite logique dans la forme, celui dans la couleur d'harmonies non violentes, mais plutôt apaisées, font, il me semble, partie de cette tradition.

Ainsi, que chaque peuple, que chaque artiste soit d'abord et reste soi-même, ce qui ne l'empêche en aucune façon de prendre, comme le disait Molière, son bien où il le trouve. Car il faut se nourrir et perpétuellement renouveler, pour se continuer, mais il faut se continuer et demeurer soi-même, en se renouvelant toujours. Dès lors quand un artiste imite, que ce ne soit qu'en transposant, et en ajoutant à ce qu'il imite ou transpose quelque chose ou beaucoup de soi-même, la marque bien visible de sa personnalité, de son pays, de son temps.

La variété des différents arts, des différentes écoles, est certainement heureuse, comme la diversité du jour et de la nuit, des saisons, de tous les paysages du ciel et de la terre; et cette variété, cette diversité est souvent nécessaire, répondant à des fatalités de milieu : ainsi telle architec-

ture nécessaire en telle région, et qui dans une autre serait absurde.

L'uniformité des esprits et des âmes, telle que la rêvaient dans le passé certains pasteurs d'hommes, serait aussi triste que la steppe, la plaine trop uniformes. Rappelons-nous que dans l'évolution de la vie le progrès est venu de la différenciation. Ainsi l'art fait bien, en Angleterre, d'être et de rester anglais, en Russie, d'être et de rester russe, japonais au Japon, en France, de rester l'art de France.

Mais il y a encore, nous l'avons vu, en opposition parfois avec cet art national, un art encouragé plutôt par le cosmopolitisme d'aujourd'hui, un art indépendant de toute nationalité, de toute tradition, aspirant à une sorte de règne universel, comme l'art classique d'autrefois, dont nous ne voulons plus et qui lui aussi tendait à commander partout, ou comme le latin, dont nous ne voulons pas davantage et qui tendait lui aussi à être et à rester la langue universelle. Un seul mot conciliera ces contraires : en art tout ce qui est sublime, ou beau, ou charmant a raison, que le sublime, le beau ou le charmant viennent d'où ils veulent ou d'où ils peuvent : et « tous les genres sont bons hors le genre ennuyeux », — ou le mauvais.

III

L'ART NOUVEAU AU POINT DE VUE SOCIAL.

Et maintenant je voudrais dire pourquoi encore et surtout ce mouvement d'art m'intéresse passionnément. C'est que j'espère qu'il parviendra jusqu'au peuple, jusqu'à l'immense foule populaire, en ce moment sans doute indifférente à lui, mais dont peut-être il renouvellera et illuminera un jour l'existence trop souvent encore sans clarté.

Or, nous y avons un pressant intérêt, nous, les fidèles et les fervents de l'art, l'intérêt qu'avait à baptiser les barbares, submergeant le monde antique, l'Église gardienne alors de la civilisation, de la culture supérieure gréco-latine, ou l'intérêt qu'en face d'une épidémie menaçante nous avons à en protéger surtout les quartiers pauvres et à les purifier au plus tôt. L'avènement, la marée montante de la démocratie, de ces foules aujour-

d'hui sans goût, sans éducation, et inconscientes comme insouciantes de tout idéal, est pour l'art, je l'ai indiqué, un très grand péril. N'a-t-on pas, en certains pays vraiment démocratiques, l'impression attristée que l'art a chez eux déjà subi depuis un siècle l'influence de ce milieu nouveau, comme un peu barbare?

Nos démocraties modernes triomphantes sont certainement pour l'art un milieu plutôt défavorable ou funeste, ces démocraties n'étant pas artistes, et ne ressemblant en aucune façon à celles d'Athènes, de Florence, de Venise. Donc faisons l'éducation de cette majorité qui est le peuple, pour qu'elle ne fasse pas ou ne défasse pas la nôtre ; car darwinien toujours, je répète que le nombre dont on veut aujourd'hui faire le maître, le législateur, le juge sans appel, le nombre, c'est la médiocrité toujours, quand ce n'est pas moins encore. Au temps de l'inconscient, du *divin inconscient*, comme l'ont dénommé quelques-uns, il y avait un art populaire parfois excellent, il y avait une musique, une chanson populaires, qui émeuvent encore certains d'entre nous jusqu'aux larmes, il y avait des danses populaires, et une architecture, une céramique, tout un art décoratif populaires, auquel très heureusement aujourd'hui beaucoup de nos artistes demandent des

inspirations, des modèles. Tout cela n'est plus; le peuple entré dans l'âge adulte a perdu, avec son inconscience et son ignorance primitives, quelques-unes de ses hautes qualités, et d'abord ses facultés créatrices. Il y a là un fait historique — il date de 89 — il y a là une fatalité que je constate; je ne blâme, je ne condamne rien. Mais le peuple ainsi n'ayant plus d'art à notre époque, et ne pouvant, il me semble, se le recréer par lui-même, c'est à nous de le lui redonner; et cette tâche est noble, digne d'intéresser de nobles esprits. L'âge d'innocence n'est plus; un autre âge est venu pour les foules populaires; elles rêvaient jadis, comme l'enfant rêve, plus qu'il ne pense; elles ne rêvent plus, elles ne pensent pas encore ou pensent confusément. Aidons-les à penser, à marcher dans leur vie nouvelle; aidons-les et guidons-les; cherchons à leur rendre le sens de l'art et du goût qu'elles ont perdu. L'indifférence du siècle pour tout ce qui ne fut pas l'utile, l'utile sans rien de plus, le peu de besoin qu'il eut de la décoration, ce goût abominable dont il fit preuve en celle qu'il accepta, tout cela est bien singulier, et se comprend à peine après des époques, où l'on parait, ornait, embellissait toute chose, où de toute chose, sans recherche, sans effort, l'on faisait une œuvre artistique. Soudain,

— et fût-ce la conséquence de certaines victoires sociales? — ce fut fini de tous les arts décoratifs, cependant qu'éclatait, même aux yeux les plus indulgents, une décadence navrante de notre architecture.

Donc nous voulons, aussi et d'abord, l'art pour le peuple[1], puisqu'un réel abaissement de presque tous les arts les plus liés à notre vie semble dater de ce grand fait moderne, son avènement, le règne de la démocratie. Encore une fois nous irons donc en premier lieu vers lui, et nous prendrons souci de sa maison, comme de toute maison qui lui est destinée : école, bibliothèque, instituts populaires. L'hygiène déjà, une branche encore de l'esthétique, — car la santé, la propreté sont nécessairement des conditions essentielles de la beauté, — l'hygiène déjà cherche à donner ou à rendre à son habitation ce qui lui manqua trop longtemps, l'air pur, et le soleil, qui tue les germes pathogènes. et la lumière, aussi nécessaire à la pensée ou à l'âme qu'elle l'est au corps. Mais je demande plus : je voudrais partout ce que nous voulons en nos intérieurs, un peu d'élégance, de beauté, avec la salubrité et avec le confort. Est-ce impossible?

1. *W. Morris* a dit avant nous : « L'art doit être fait pour le peuple — et *par le peuple,* ajoutait-il, ce que je crois impossible aujourd'hui.

Ne peut-on trouver une formule décorative qui s'applique également à toute demeure, à celle de l'artisan comme à la nôtre? On le peut, et j'ai signalé la tentative, en ce sens, de M. *Serrurier*.

C'est qu'en vérité la question sociale, ou une partie de la question sociale, selon moi, se résoudra surtout par des progrès, par des conquêtes semblables, d'apparence le plus souvent fort modeste. Je crois qu'un homme de bien ingénieux, un homme simple, et qui simplement ainsi, sans fracas, apporte une amélioration certaine à la vie misérable des classes populaires, fait plus avancer la solution de la question sociale, que la plupart de ces entrepreneurs ou marchands en gros de bonheur public (c'est à peu près leur enseigne), très en faveur auprès du peuple, au fond plus soucieux de leur intérêt que du sien, et dont l'enflamme assurément et entraîne la puissante, mais trop souvent stérile ou funeste éloquence.

Je crois que rien ne vaut pour le peuple, en toute la législation socialiste, ces progrès que certains hommes ont su réaliser de la sorte, à Mulhouse, à Lyon, à Paris ou à Londres, en Allemagne aussi, où le socialisme me paraît devenu beaucoup moins rêveur que pratique : et ces progrès, c'était la création de maisons ouvrières, celle

de restaurants à bon marché, celle d'institutions destinées aux classes populaires, et que sans doute elles dédaignent quelque peu, parce que tout cela est, comme les germes, sans éclat.

Je fais un rêve, un rêve qui se réalisera peut-être, et ce rêve, il est bien de le faire, et c'est une joie, mais souvent mêlée d'amertume, de travailler à le réaliser. Ce rêve, ce serait de mettre fin sans bruit, donc sans violence, par une évolution pacifique, sinon à la question sociale (car il y aura toujours une ou des questions sociales[1]), du moins à ce qu'il est le plus nécessaire et le plus urgent de réformer en l'état de nos sociétés, la trop grande et trop injuste inégalité qui subsiste entre le sort du plus grand nombre et celui des autres, de diminuer en un mot la distance séparant encore la classe qui se croit et que l'on dit supérieure, de celle qui se croit ou que l'on dit inférieure.

Rappelez-vous le sort de l'ouvrier, de l'homme du peuple, il y a cent ans; vous comprendrez ses envies, ses haines, ses fureurs révolutionnaires.

1. L'âge d'or, la concorde, la paix parfaites entre les hommes, que distingueront fatalement toujours des inégalités de force physique, d'intelligence ou de volonté, et que toujours diviseront des concurrences vitales, rarement tempérées, apaisées par des vertus, me semblent une utopie.

Que voyait-on il y a cent ans ? toutes les sécurités de la vie, toutes les jouissances d'un côté, et presque rien de l'autre, à l'exception cependant d'une chose qui existait alors, et qui manque aujourd'hui, et qui, je le reconnais, sait tout remplacer et suffire à tout, mais quand elle se peut acquérir ou garder : la foi.

Parlerons-nous d'abord des jouissances intellectuelles, celles qui ont le plus de prix pour nous? Quelques exemples : seuls autrefois les riches avaient des tableaux et des livres. L'artisan, l'ouvrier, l'homme du peuple ne pouvait que d'un regard jaloux entrevoir à travers les fenêtres grillées d'un hôtel princier, d'un palais, les trésors d'art recélés par eux.

Il est propriétaire aujourd'hui de galeries plus belles que toutes celles possédées par M. de Rothschild ou les milliardaires américains; il est, comme moi, en effet propriétaire de la galerie du Louvre, des Musées de province, des Musées d'Europe. Des livres, il n'en pouvait avoir ; il a aujourd'hui la Bibliothèque nationale, toutes les bibliothèques du monde, des bibliothèques comme personne n'en a et n'en peut avoir. Et de ces musées, je jouis quant à moi, autant, sinon plus que les milliardaires ou millionnaires jouissent de leurs collections, généralement si mal regardées, comprises et goûtées par

eux, et cet ouvrier et moi, jouissant plus et mieux de nos richesses qu'eux des leurs, nous sommes donc ou nous pourrions être en réalité bien plus riches, que ces malheureux, je parle de ces millionnaires ou de ces milliardaires, ne savent l'être.

On me dira : mais cet ouvrier a grand'peine à jouir de ces bibliothèques et de ces musées; et moi aussi, et tout le monde sans doute, travaillant du matin au soir ; mais c'est une question tout autre, celle des repos en son travail, repos qu'il commence du reste à réclamer et à prendre[1].

Autrefois la joie des voyages lui était inconnue aussi. La poste, la diligence même, il ne pouvait les prendre. Aujourd'hui les compagnies de chemins de fer, surtout dans les pays aristocratiques, rendent chaque jour moins inconfortables ou plus confortables les compartiments qui lui sont réservés, et entre les classes des chemins de fer comme entre

1. Jamais donc avant la Révolution un ouvrier n'avait pénétré dans une galerie de tableaux. L'Église seule, je dois le reconnaître l'initiait, le faisait participer aux magies de l'art; seule autrefois elle sut convier la pensé, l'âme populaires à la communion avec l'idéal. Et pour moi, qui ne suis pas l'un des siens, ce m'est une occasion et un devoir de la remercier de ces bienfaits qui dans le passé lui furent dus. Mais puisque nous avons la prétention aujourd'hui de la remplacer et de nous substituer partout à elle dans l'éducation de la démocratie, alors imitons-la en ces distributions d'idéal, de pain mystique.

celles de la société, la distinction se fait donc de jour en jour moins sensible[1].

Malade autrefois, porté à l'hôpital, certainement il avait encore des raisons de se révolter. Mais l'hôpital, ce sera bientôt la maison de santé idéale, et méritant ce mot d'un médecin anglais, qui à propos de son fils malade envoyé par lui en l'un des hôpitaux de Londres, me disait, comme je m'étonnais : Où voulez-vous donc qu'il soit mieux soigné ?

Oui, cet ouvrier, même et surtout à l'hôpital, sera soigné désormais, aussi bien sinon mieux que beaucoup d'entre nous, parfois que certains empereurs. Et voici les sanatoriums populaires qui heureusement se fondent ou sont fondés dans les forêts, sur les montagnes, aux bords de la mer.

Par tous ces exemples, j'ai voulu montrer que de tels progrès dans l'amélioration du sort de l'ouvrier, de l'artisan, se sont accomplis depuis cent ans, qu'il nous est permis d'en espérer d'autres, et non moins grands dans l'avenir, créant pour tous une vie meilleure.

Il reste deux choses cependant qui doivent surtout appeller notre attention, à nous socialistes soucieux d'abord de réformes pratiques, et

1. En Angleterre, sur certaines lignes, les troisièmes ont même leur wagon-restaurant, et qui n'est pas sans élégance.

quelques-unes d'elles assez simples, dans la condition du plus grand nombre. Il reste la maison, qui, je le répète, est laide, sale trop souvent, mais que l'on peut faire, quand on le voudra, propre, saine, parée même. Je suppose que les constructeurs de maisons ouvrières en confient la décoration à M. *Serrurier* ou à M. *Aubert*. Ils nous ont montré que l'on peut, et sans grande dépense, leur donner une décoration délicieuse, et qui aura ce mérite encore de la simplicité, qualité manquant trop aujourd'hui à celle de nos intérieurs, de parvenus souvent. Puis cette merveille qui est la photographie, mettant les plus beaux chefs-d'œuvre à la portée de tous, et les reproductions en plâtre, qui coûtent si peu, pourront décorer, éclairer encore par l'élégance, le charme, la beauté d'œuvres d'art, exquises ou sublimes, l'intérieur très simple de cet ouvrier ou de cet artisan. J'indique ici comment tout conspire aujourd'hui pour apporter une certaine égalité en la part, à laquelle chacun a droit sans doute, des plaisirs les plus délicats ou les plus nobles.

Nos efforts ainsi devront se porter d'abord vers l'amélioration du logement ou de la maison de l'artisan, de l'ouvrier, et ils devront se porter aussi, avec non moins d'insistance et d'urgence, vers la question des nourritures à bon marché, autre question

grave, et question pressante, à mesure qu'augmente la foule humaine, et qu'elle perd l'habitude ancienne de mourir de faim sans révolte : c'est encore un problème que je me propose d'étudier, et que le physiologiste, l'hygiéniste et l'économiste, unissant leurs recherches, résoudront bientôt, je le crois[1].

1. Je ne connaissais pas, quand j'écrivis cette étude, l'œuvre étonnante accomplie à Lyon par M. *Mangini*, et qui répond si bien à mes préoccupations. M. *Mangini* a su résoudre ces deux problèmes qui, dans une grande ville, semblaient insolubles, de l'alimentation saine et du logement sain à bon marché. On est émerveillé, quand on voit en plein centre lyonnais un appartement de trois pièces qui ne coûte pas 1 franc par jour; et ces appartements sont propres, sont bien éclairés et aérés, ont l'eau à volonté, et chacun d'eux, une certaine retraite qui, fétide ailleurs, est ici, grâce au système du syphon, sans odeur aucune. J'avais cru que M. Mangini était un magnifique — il l'est du reste, selon la véritable étymologie du mot, — et qu'il abandonnait par bienfaisance à ses locataires une partie du prix de la location. Il ne le fait pas, et ses maisons ouvrières au nombre de 120 aujourd'hui, sont plutôt d'un assez bon rapport pour les actionnaires de la Société qui les a construites. Même miracle accompli en ses restaurants populaires. Leur cuisine, que j'ai goûtée, est parfaite; j'ai fait là pour 50 ou 60 centimes un très bon repas, qui dans un bouillon parisien aurait coûté 2 francs au moins; et là encore, la propreté est absolue.

Il faudrait bien peu de chose pour apporter, selon mes idées, un commencement de décoration à ces logements et à ces restaurants mêmes, et ajouter ainsi une clarté, qui certes n'est pas inutile, puisqu'elle égaie, à ce qui est le nécessaire d'abord. Voici ce que je proposerais à M. *Mangini*; je lui rappellerais que *W. Morris*, — qui aurait lui-même, j'en suis certain, comme chef du parti socialiste en Angleterre, admiré son œuvre, — a commencé sa grande

Et quand tout le monde pourra avec un minimum de dépenses se nourrir pleinement et sainement, et quand l'ouvrier, quand l'artisan aura le logement ou la maison que je lui rêve, après tant de progrès conquis, et certains autres qui sont à conquérir

réforme artistique par la transformation des papiers peints. La décoration murale est la dominante en effet en celle de tout intérieur. Les papiers peints de ces logements d'ouvriers sont comme ailleurs très médiocres et plutôt laids. Ne pourrait-on, pour le même prix, les faire, par le charme du dessin ou de leur coloration, quelque peu semblables à ces délicieuses tentures murales, dues à la nouvelle école décorative? Quant à ces restaurants, j'aimerais à les voir simplement ornés de quelques-unes des estampes coloriées de *Rivière*, qui seraient comme des fenêtres ouvertes, en ces murs nus, sur quelques-uns de nos beaux et doux paysages de France. Et je n'admettrais par principe, en cette sorte d'imagerie populaire, que le paysage, pour éviter des dangers que l'on devine, l'abus des figurations féminines, ou celui de l'estampe et de l'affiche à tendance ou à prédication politique. Ne pourrait-on de même, pour compléter cette œuvre admirable, créer des magasins d'art populaire, où, sans souci d'abord des bénéfices, quelques artistes et industriels de cœur, d'intelligence, de goût, coopéreraient à la formation d'un art populaire nouveau, qui serait comme ces restaurants et ces maisons, sain d'abord et à bon marché, et non plus sordide et vil et de camelotte, tel que celui fourni aux ouvriers et aux petits ménages d'aujourd'hui par la généralité des bazars de nos grandes villes ou par les foires de campagnes. On reviendrait, comme l'ont fait si heureusement des artistes d'Angleterre ou des pays du Nord, aux formes de l'art rustique de jadis; et l'on reconnaîtrait bientôt que ce qui est d'un goût très simple et excellent, n'est guère plus coûteux et parfois ne l'est pas autant que ce qui est laid et détestable. Pourquoi, par exemple, un papier peint dont le dessin est affreux coûterait-il moins qu'un papier dont le dessin est délicat et la coloration plaisante?

encore, n'avons-nous pas quelque raison de penser que la question sociale, en ce qu'elle a du moins de plus douloureux, de plus irritant, si l'on se place au seul point de vue de la justice, sera bien près d'être résolue?

Je reviens à mon sujet principal. Donnons, rendons l'art au peuple. Distribuons-lui, distribuons à tous, le plus largement possible, l'assistance artistique et l'enseignement artistique, comme on les répartit si bien et si fructueusement déjà dans les pays du Nord. Créons pour le peuple aussi des musées d'art. Avec des photographies et des plâtres le moindre village pourrait avoir le sien. Il y a aujourd'hui d'admirables musées de copies, par exemple la collection *Braun* à Paris, la collection *Bruckman* à Munich, et d'autres, où les petits musées populaires pourraient s'approvisionner de chefs-d'œuvre.

Puis relevons, s'il est possible, la valeur artistique de tous les objets destinés au peuple et que crée la fabrique, de tous ces modèles navrants et vils pour la plupart, puisque la fabrique seule aujourd'hui fournit au peuple ces objets domestiques, autrefois et avec tant de charme, ou de beauté souvent, ouvrés, travaillés, décorés par lui.

Enfin que partout où il entre, depuis l'école

jusqu'à la gare du chemin de fer, ou à la bibliothèque ou au restaurant populaires, il trouve une décoration sobre et juste, d'un goût excellent et simple, qui fasse peu à peu, lentement mais sûrement, l'éducation de ses yeux et de son esprit. Et cela nous importe autant qu'à lui, je l'ai fait comprendre.

Dans les mêmes intentions et préoccupations, veillons aussi sur l'esthétique de nos villes, et sur ce que l'on a nommé « l'art dans la rue », nous rappelant toujours l'idée si juste de M. *de Laborde*, « le maintien du goût par l'embellissement de la voie publique ». Mais je m'arrête sur ce sujet, qu'il serait très intéressant de développer.

Donc, nous pouvons, et nous y parviendrons, je l'espère, améliorer si bien la situation de l'artisan, de l'ouvrier, de l'homme du peuple, que l'envie, du moins à juste titre, ne subsiste plus bientôt d'une classe à l'autre (s'il est encore une distinction des classes), et que tous aient en ce monde leur part à peu près égale, autant qu'elle pourra jamais l'être, des vraies jouissances et des principales nécessités et sécurités de la vie.

En tout cela, en ces digressions mêmes, je n'ai poursuivi que des problèmes d'esthétique, et je

me suis écarté, moins qu'on le pourrait croire, du but de cette étude.

C'est que tout pour moi, art, hygiène et médecine même, et morale même, et d'abord la morale, tout n'est qu'esthétique, et que l'esthétique est seule peut-être la raison du devoir, et que le devoir pour moi rentre ainsi, selon l'idée grecque, dans la science du beau.

On fait de l'esthétique, en effet, quand partant du pessimisme ou même du nihilisme métaphysique, ayant reconnu ce monde mal fait et mauvais, cette humanité médiocre ou trop souvent bestiale et vile, on tente d'améliorer quelque peu ce monde et cette humanité; on fait œuvre d'art, quand on l'élève ainsi de son état d'infériorité, de bassesse, à un état supérieur, l'appelant par une ascension sans limite vers plus d'énergie, plus de santé, plus de force physique ou morale, plus de connaissance, dût-elle en souffrir, et vers plus d'ordre et d'harmonie, vers plus de lumière, de beauté, de justice.

Car tout cela se tient, et tout cela au fond est même chose; et l'unité est sous toutes ces variétés, toutes ces manifestations du bien ou du beau, c'est-à-dire de l'idéal humain; et tout cela, si c'est un rêve, se peut cependant réaliser, s'étant en partie réalisé déjà, rêve qui, de toutes façons, quand

on l'aime et poursuit, donne seul quelque intérêt et quelque dignité à la vie.

Oui, rien n'est intéressant ici-bas que l'œuvre d'art, qu'elle soit une œuvre de beauté, ou qu'elle soit un acte de vertu, un acte d'héroïsme accompli, de sacrifice pour le bien de tous, ou la solution d'un problème social, c'est-à-dire un acte de justice, ou la solution d'un problème scientifique, c'est-à-dire un acte de science et de vérité.

TABLE DES MATIÈRES

I. — Son histoire, De ses origines à l'Exposition 1
II. — L'art nouveau étranger, à l'Exposition 23
III. — L'art nouveau au point de vue social 89

45 076. — PARIS. IMPRIMERIE GÉNÉRALE LAHURE

9, rue de Fleurus, 9

www.ingramcontent.com/pod-product-compliance
Lightning Source LLC
Chambersburg PA
CBHW071407220526
45469CB00004B/1186